Johanna Basford

喬漢娜·貝斯福 著

吳琪仁 譯

Enchanted 魔法森林 Forest

An Inky Quest

&

Colouring Book

遠流出版公司

魔法森林
Enchanted Forest: An Inky Quest & Coloring Book

作者	喬漢娜·貝斯福（Johanna Basford）
譯者	吳琪仁
總編輯	汪若蘭
版面構成	張凱揚
封面設計	張凱揚
行銷企畫	高芸珮

發行人	王榮文
出版發行	遠流出版事業股份有限公司
地址	臺北市中山北路1段11號13樓
客服電話	02-2571-0297
傳眞	02-2571-0197
郵撥	0189456-1
著作權顧問	蕭雄淋律師

2015年8月12日　初版一刷
2023年8月20日　初版五刷

定價　新台幣280元（如有缺頁或破損，請寄回更換）
有著作權·侵害必究
ISBN 978-957-32-7685-2

遠流博識網　http://www.ylib.com　E-mail: ylib@ylib.com

預行編目

魔法森林 / 喬漢娜.貝斯福(Johanna Basford)著 ; 吳琪仁譯. —— 初版. —— 臺北市 : 遠流, 2015.08
　面 ; 　公分
譯自：Enchanted Forest : An inky quest & coloring book
ISBN 978-957-32-7685-2(平裝)

1.插畫　2.繪畫技法

947.45　　　　　　　104013135

This book belongs to
這本書是

..

Hidden inside this book are...
這本書裡頭藏有……

2 badgers
2隻獾

2 beetles
2隻甲蟲

40 birds
40隻鳥

14 butterflies
14隻蝴蝶

1 cat
1隻貓

6 caterpillars
6條毛毛蟲

7 deer
7隻鹿

18 dragonflies
18隻蜻蜓

2 ducks
2隻鴨子

3 ducklings
3隻小鴨

1 eel
1條鰻魚

36 fish
36條魚

5 foxes
5隻狐狸

4 frogs
4隻青蛙

16 gargoyles
16個滴水獸

3 hedgehogs
3隻刺蝟

2 herons
2隻鷺

4 ladybirds
4隻瓢蟲

1 lost penguin
1隻迷路的企鵝

8 mice
8隻老鼠

9 owls
9隻貓頭鷹

16 rabbits
16隻兔子

1 raccoon
1隻浣熊

13 snails
13條蝸牛

9 spiders
9隻蜘蛛

5 squirrels
5隻松鼠

2 unicorns
2隻獨角獸

1 woodlouse
1隻潮蟲

4 woodpeckers
4隻啄木鳥

6 worms
6條蟲

...Plus some magical items that have been lost in the forest!
還有一些奇妙的小東西藏在森林裡喔！

你可以完成這一趟魔法森林的探險嗎？

在本書中，你會發現自己置身於一個奇妙的黑白魔幻森林，
裡面充滿各種奇特的生物，等著你來發現與著色。

這裡你會看到，奇異的植物與花朵、神奇的樹屋，
還有，一座位在森林最深處、覆滿荊棘藤蔓的城堡。

全書中會有9個刻在方形小板子上的象徵物。
請找到這9個象徵物，
打開你在這趟探險中最後會找到的城堡大門，
然後看看城堡裡有什麼！

你還可以利用附在書最後面的小圖清單，
來找出整本書裡面其他有趣的事物。

祝你好運~~

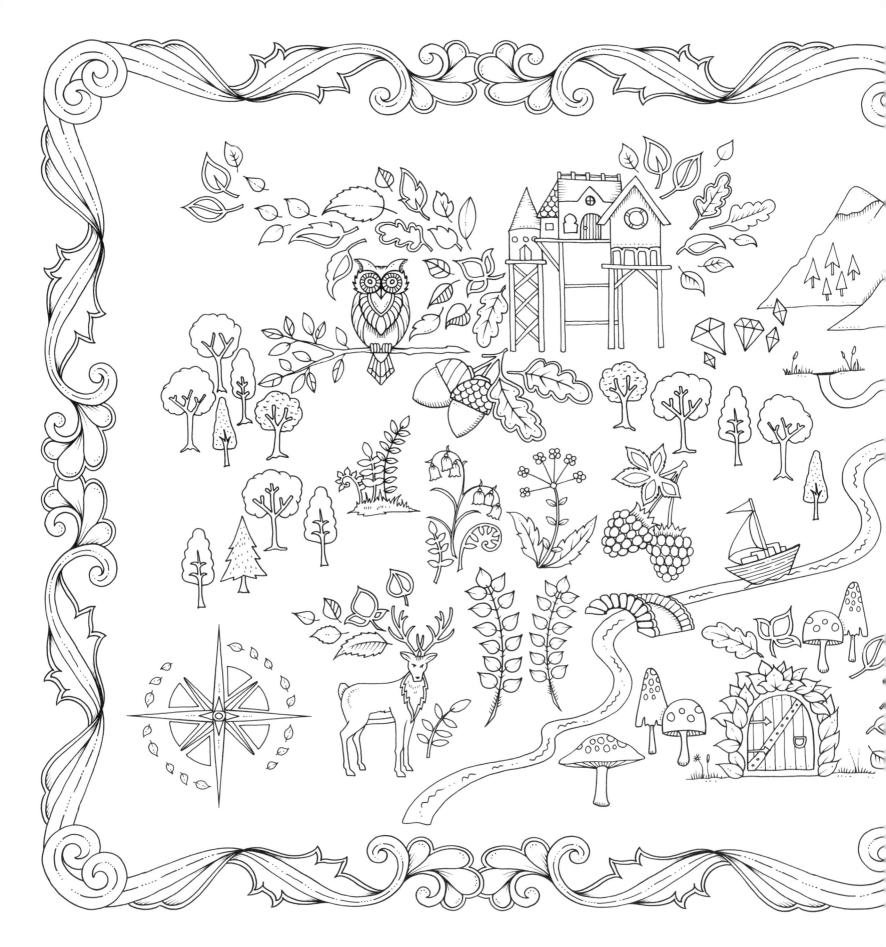

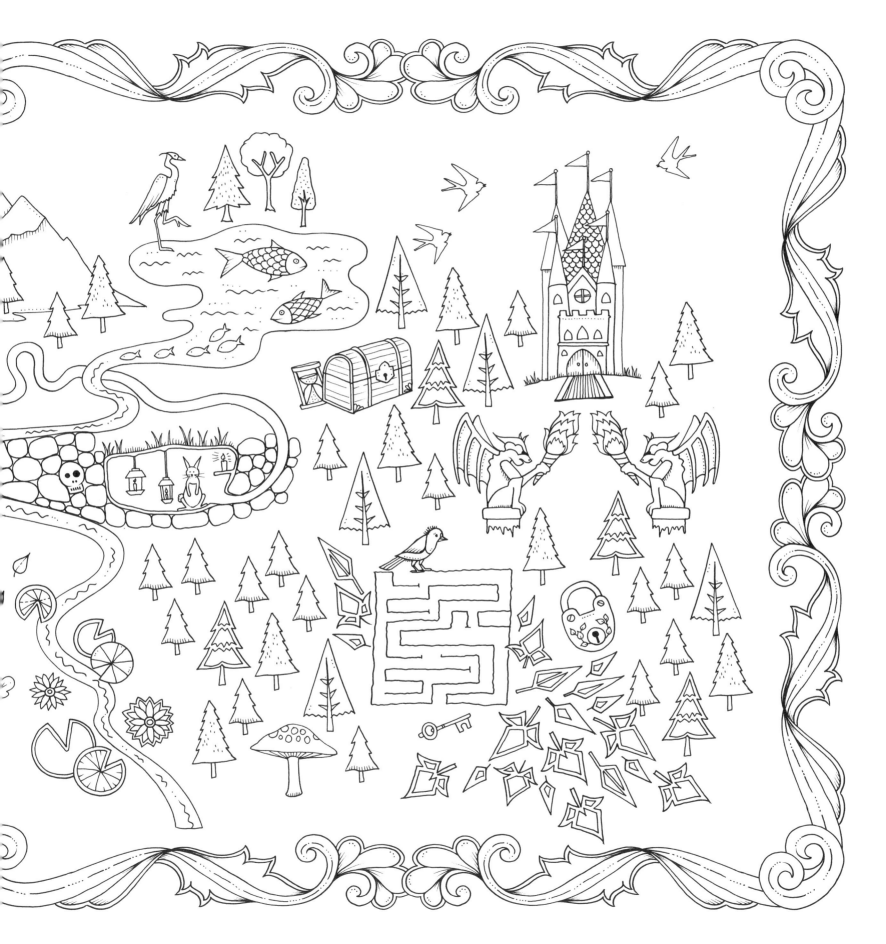

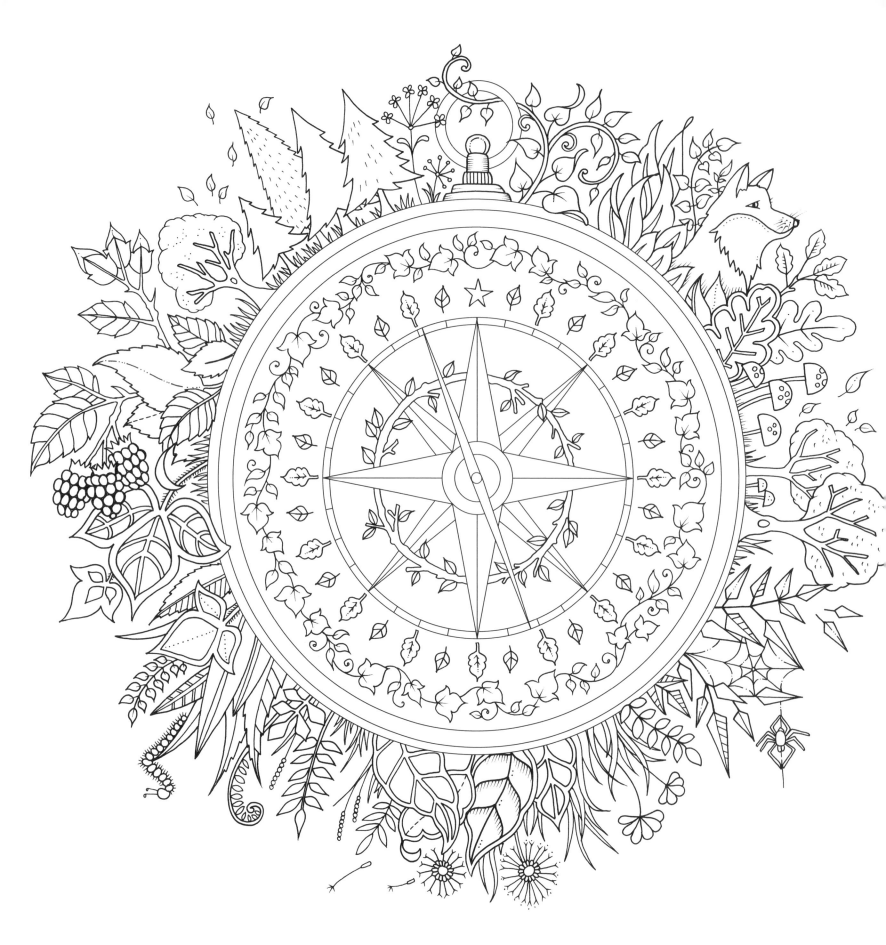

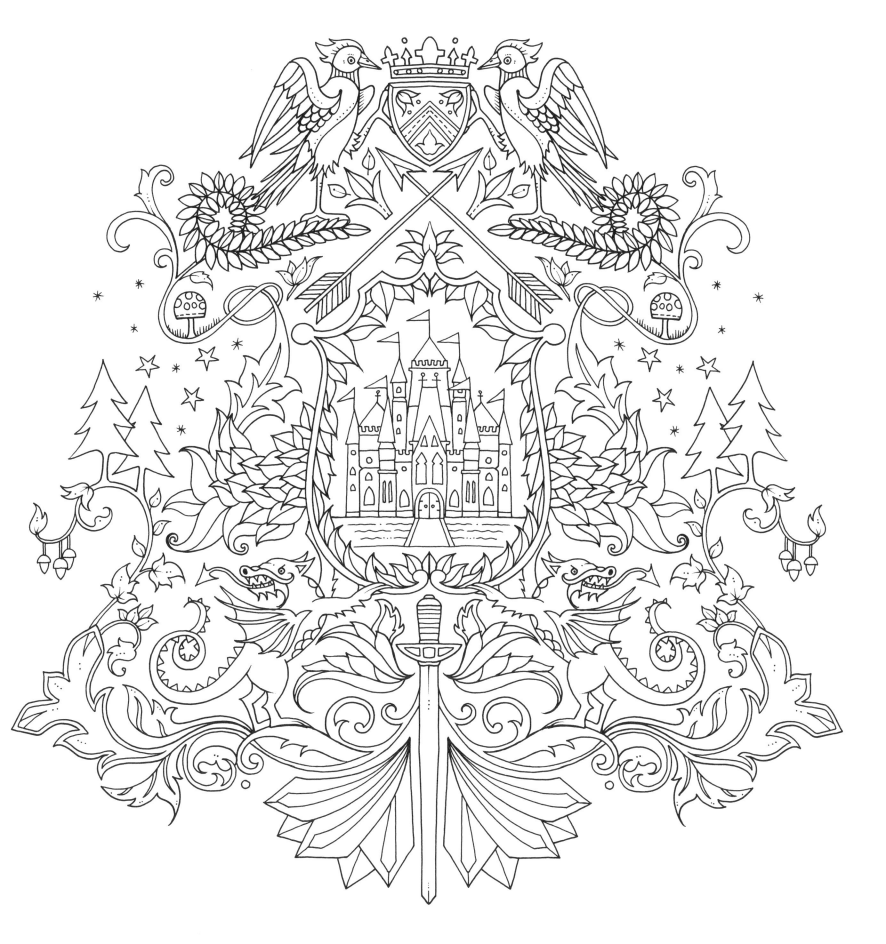

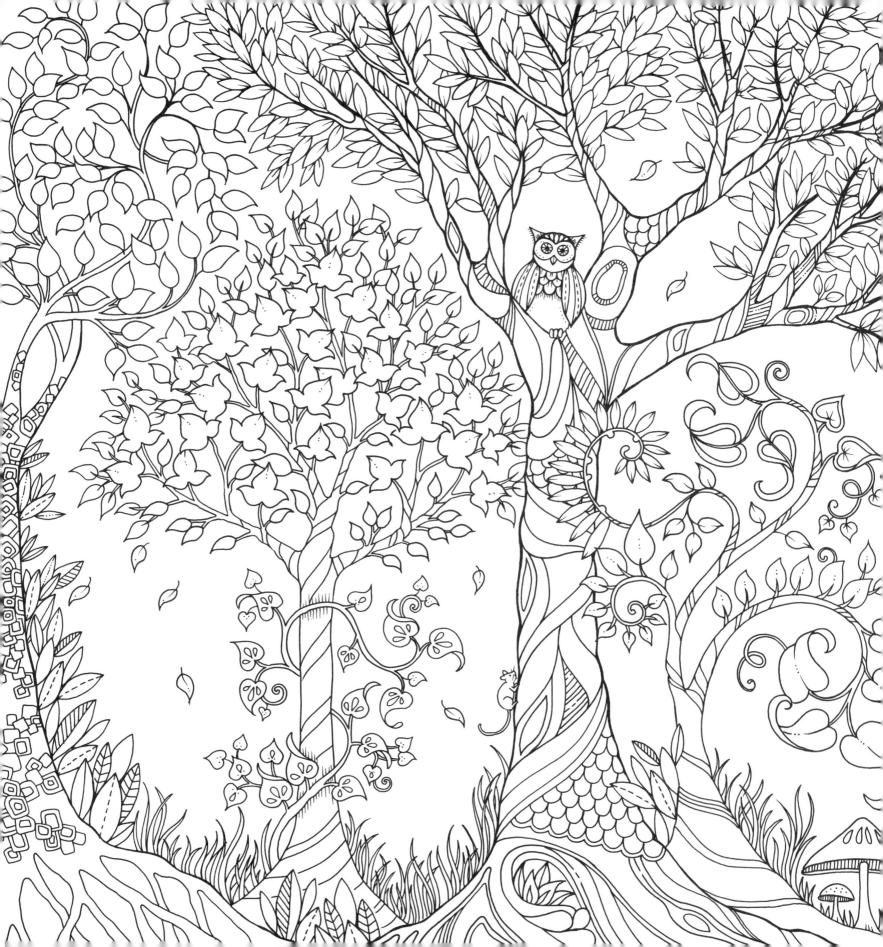

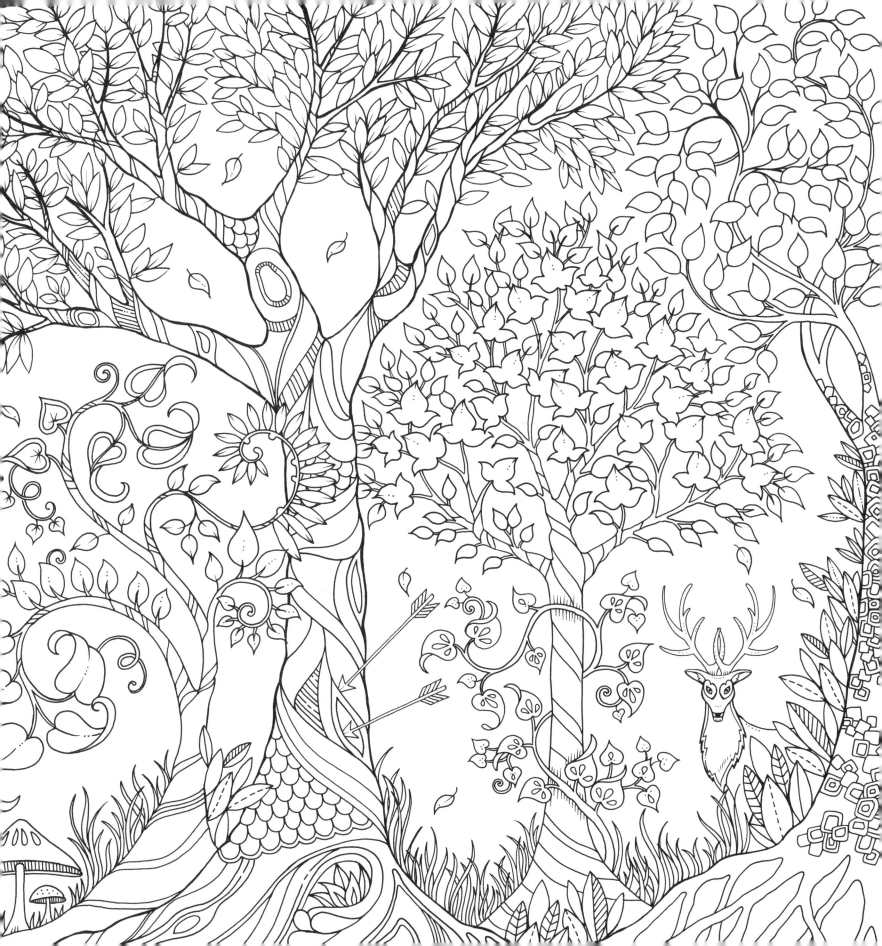

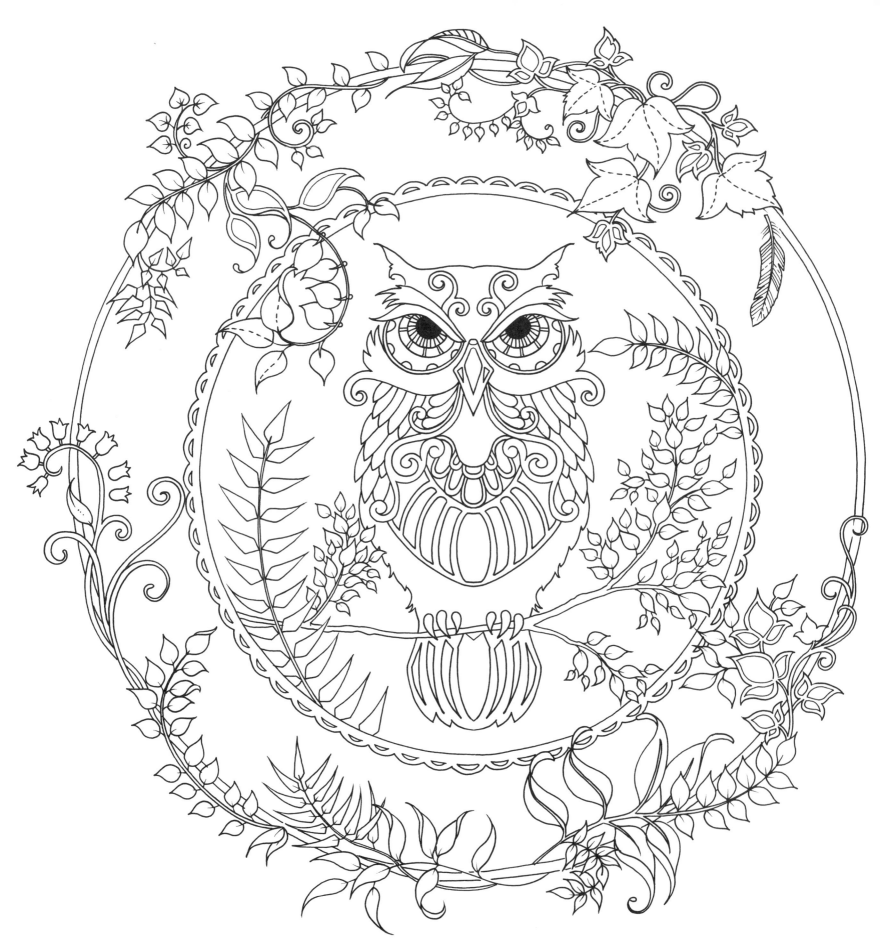

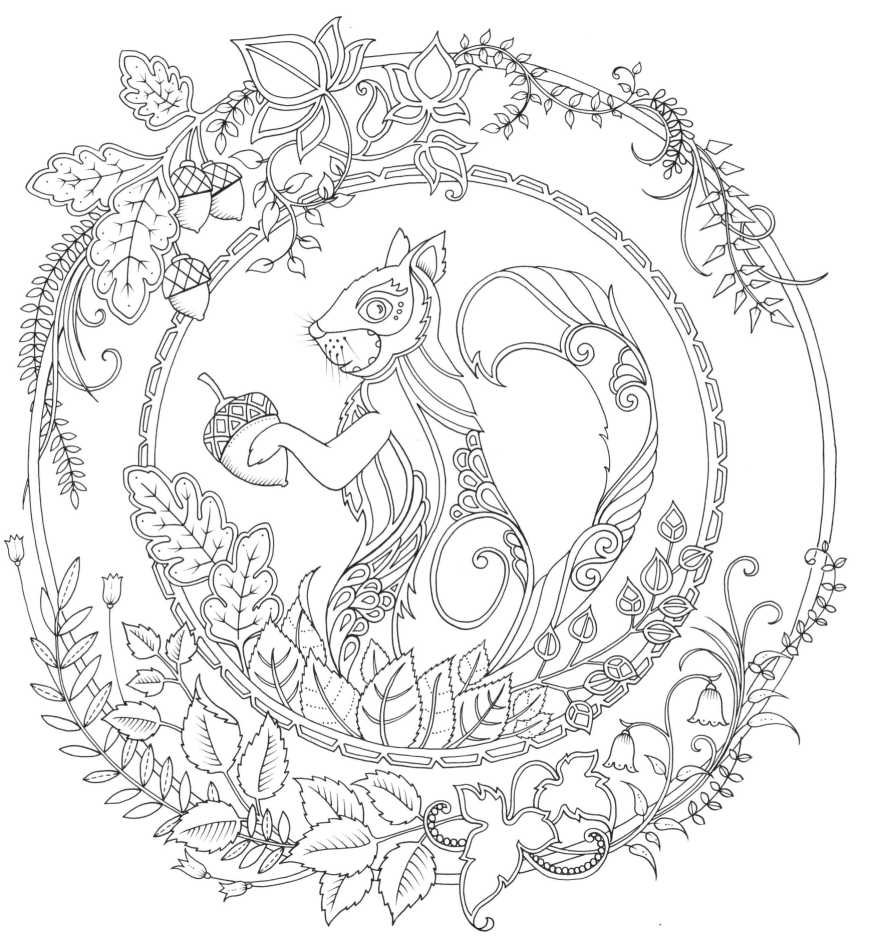

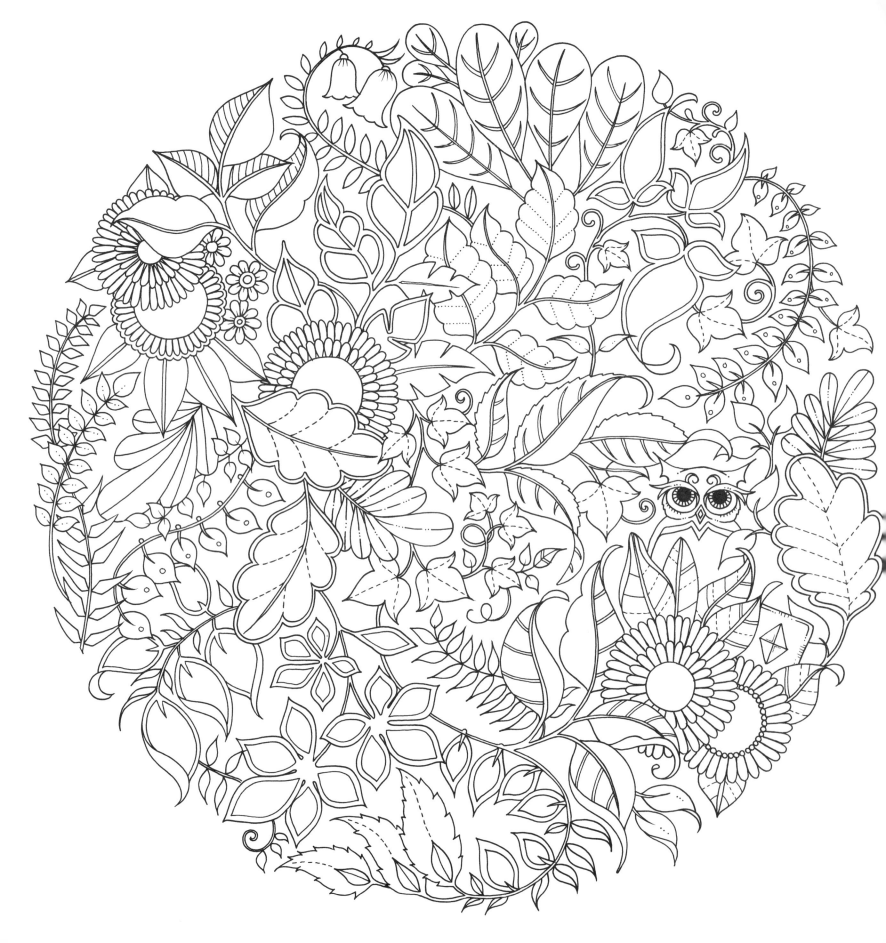

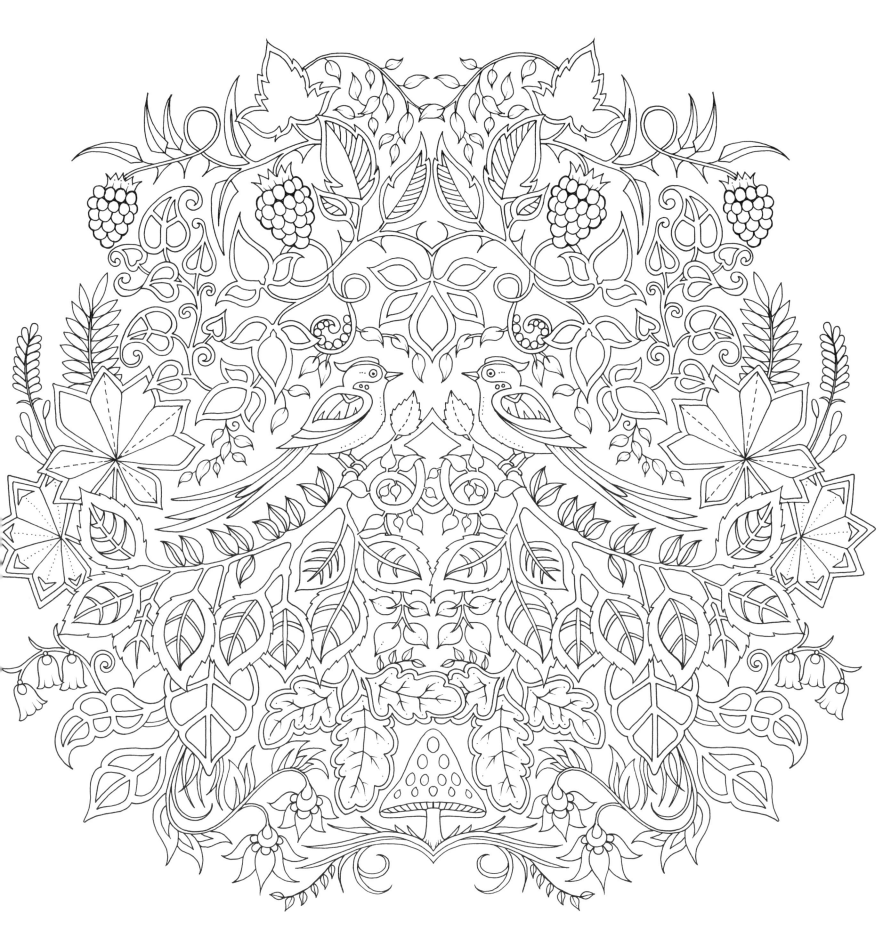

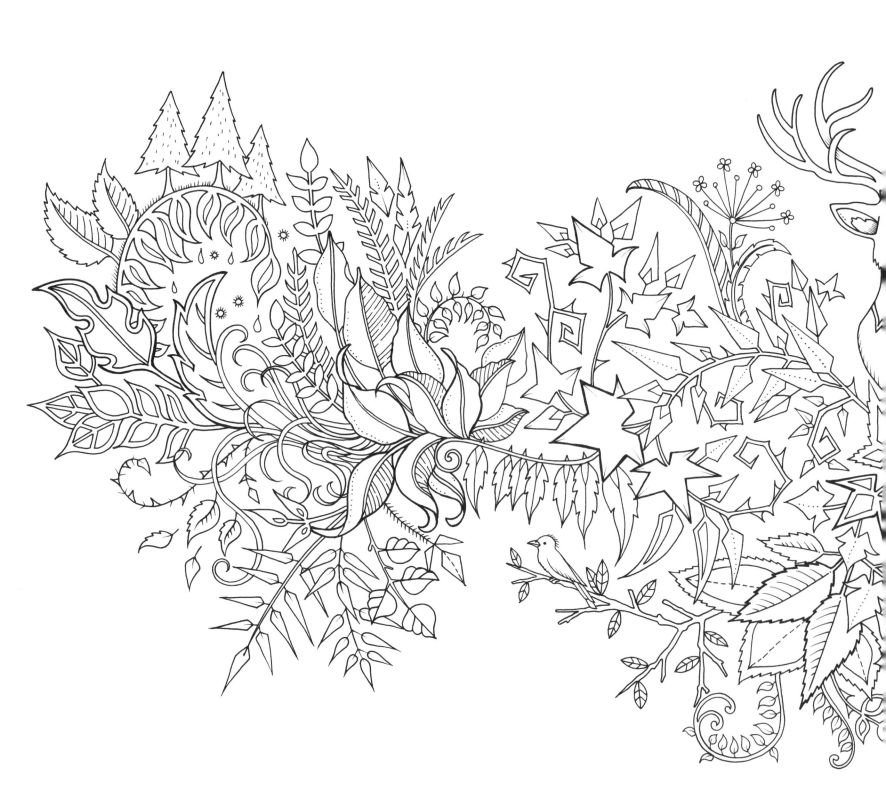

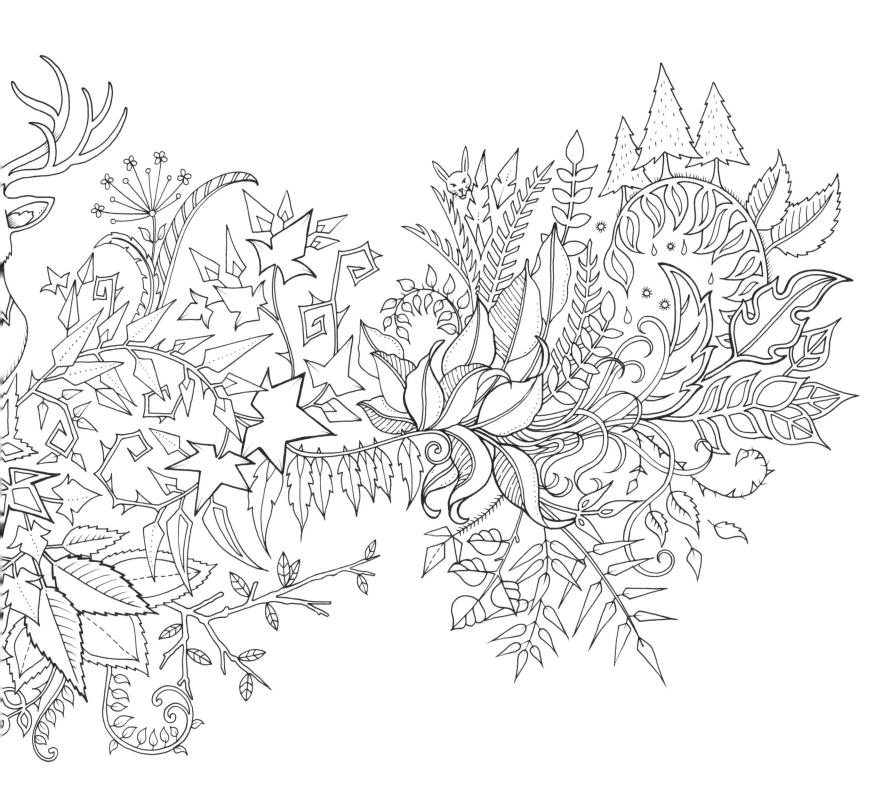

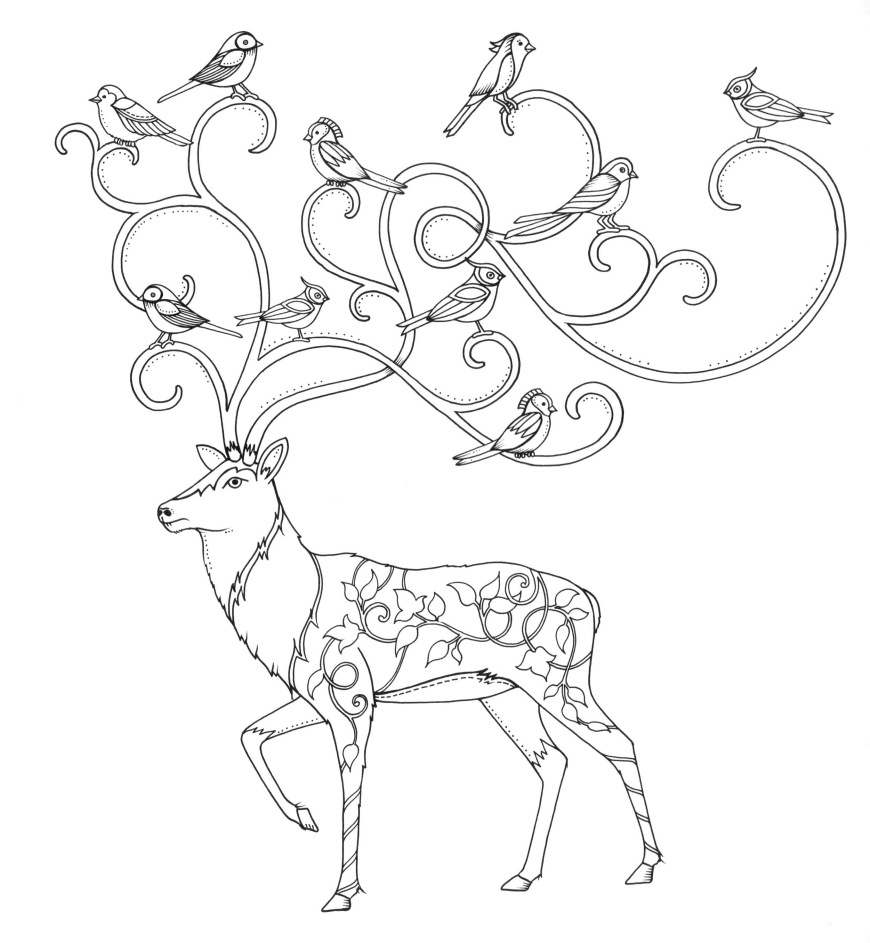

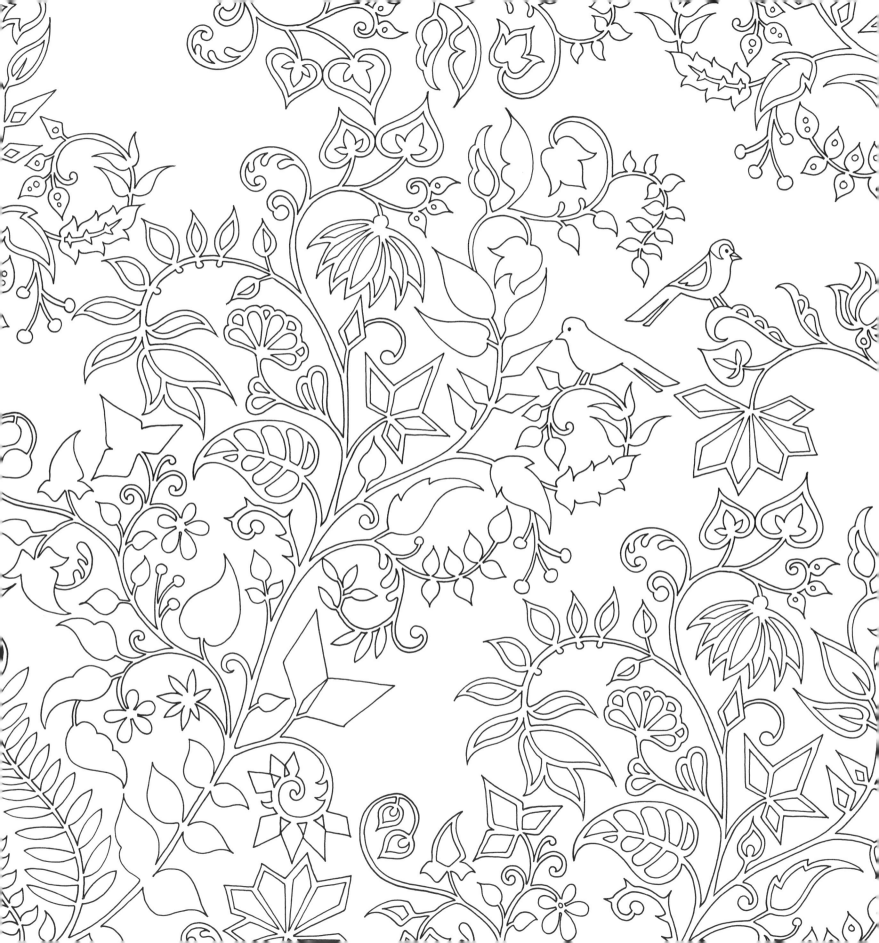

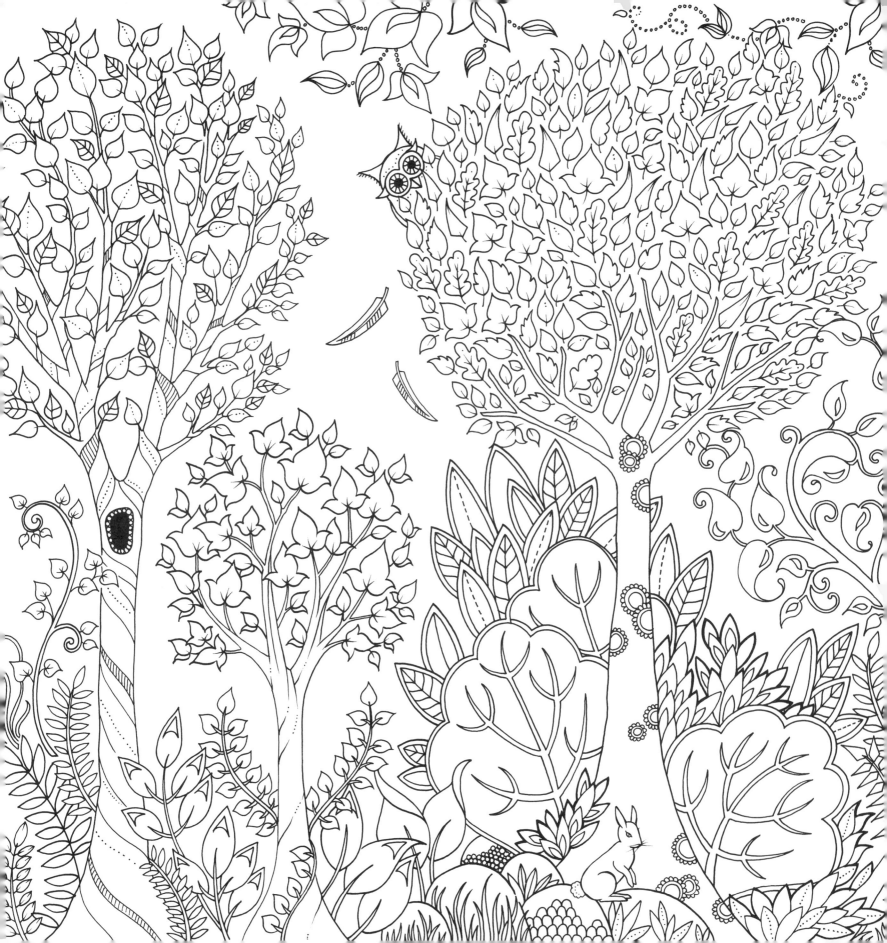

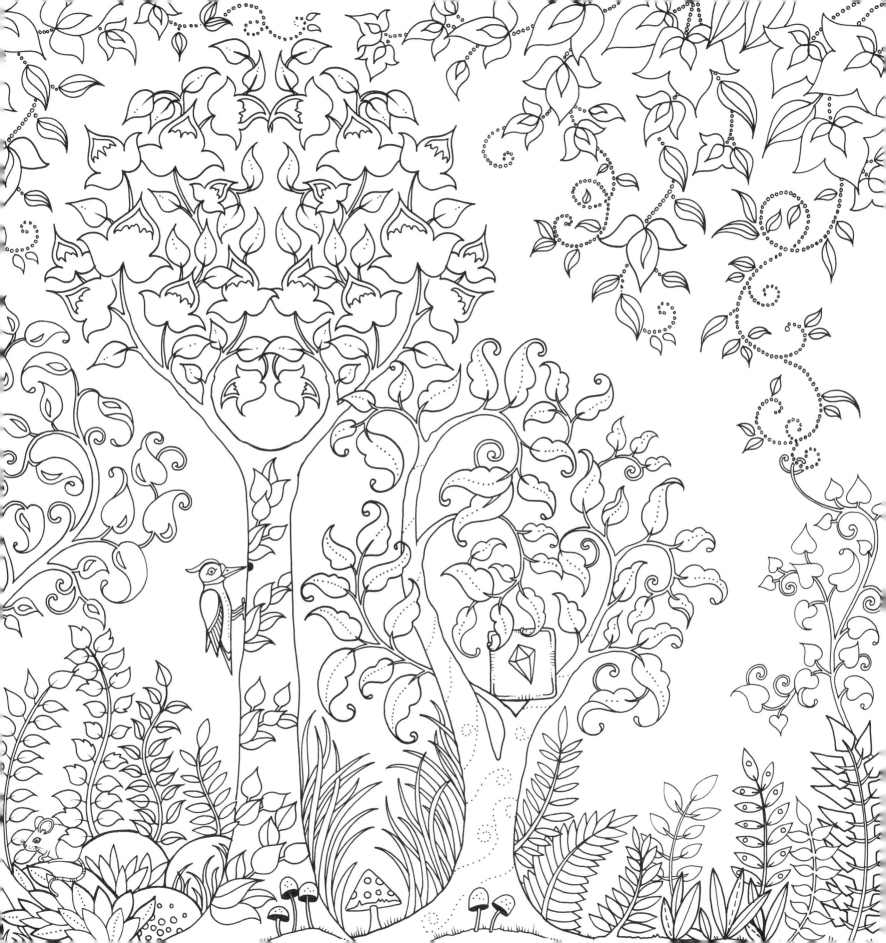

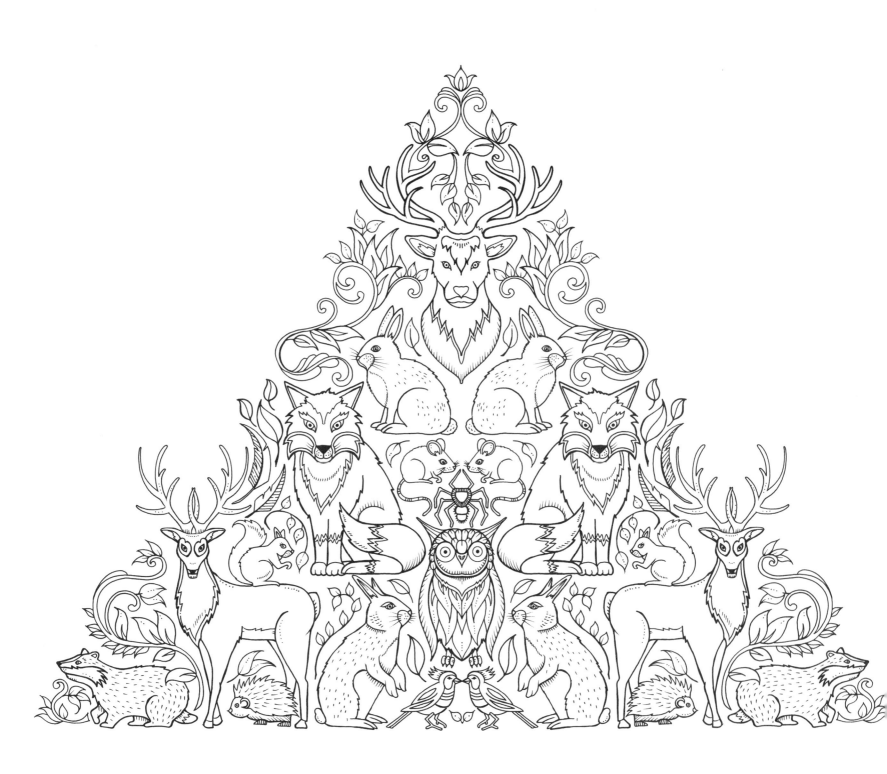

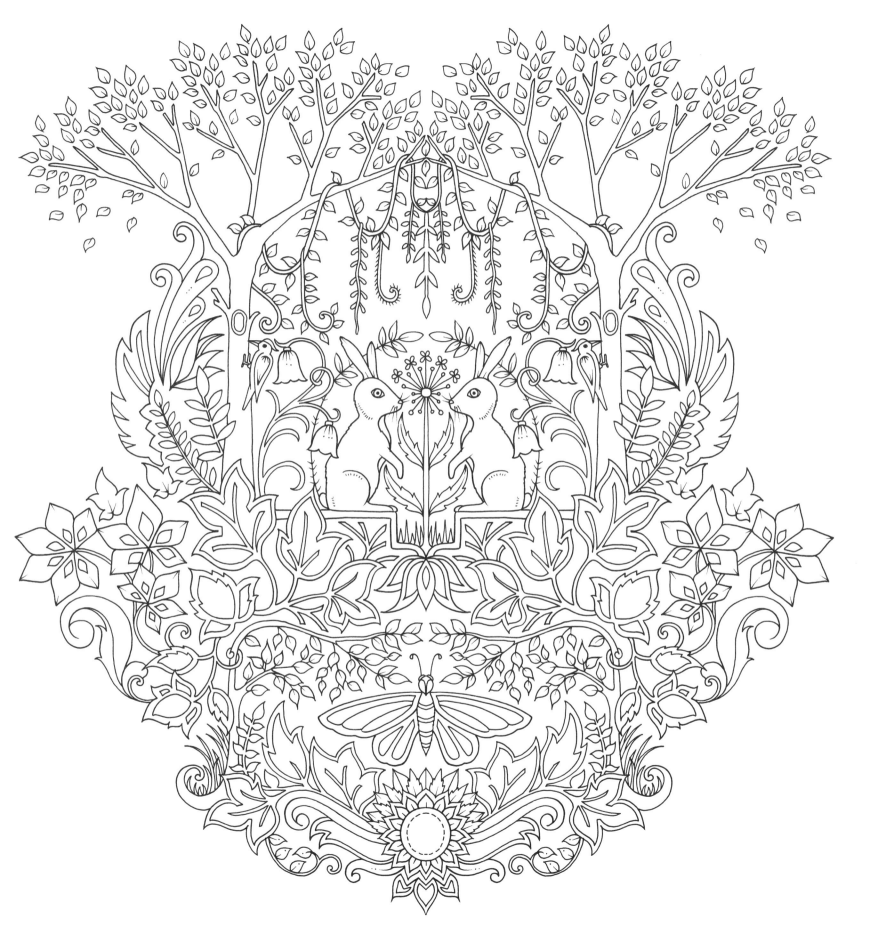

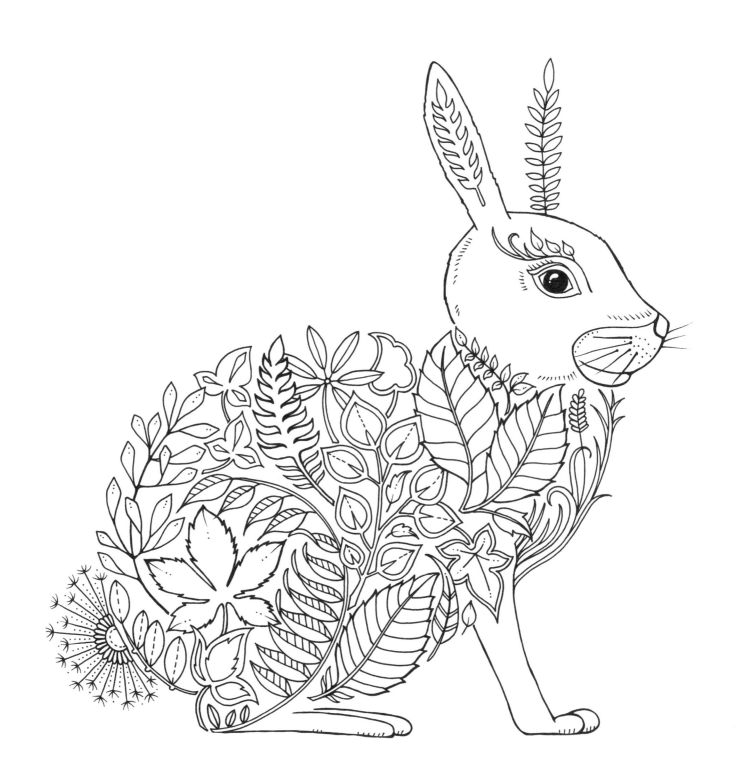

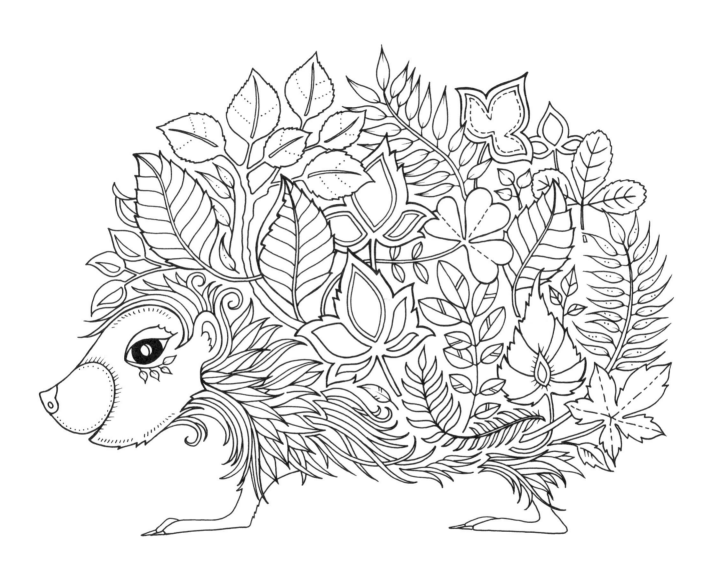

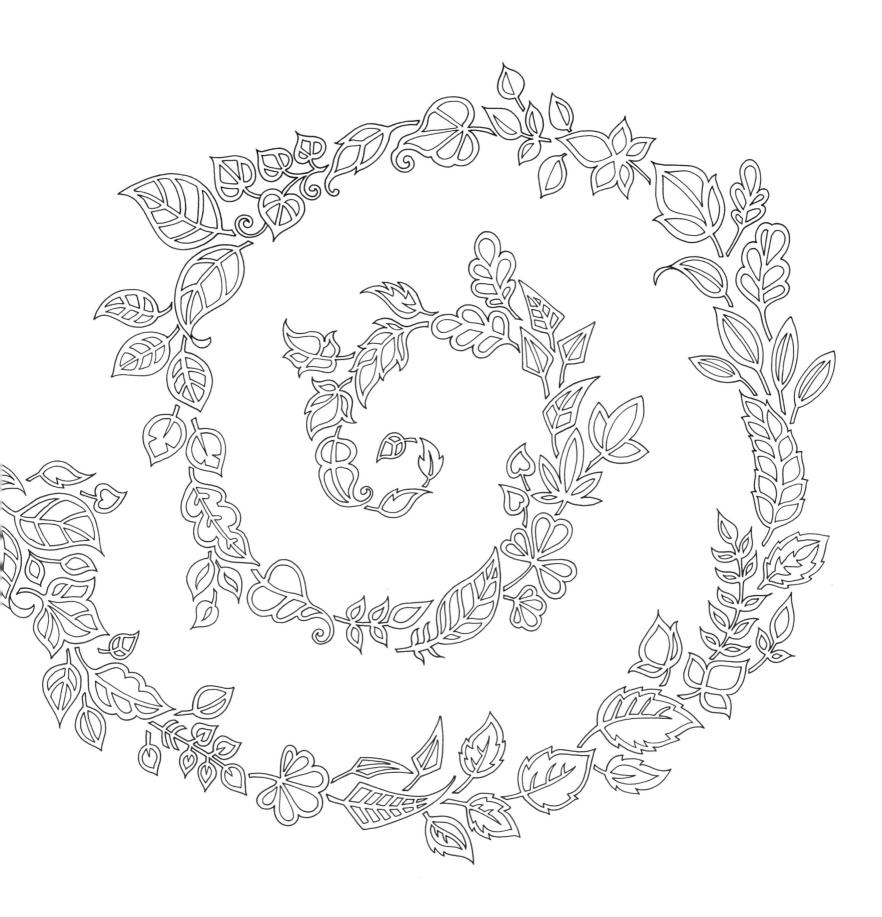

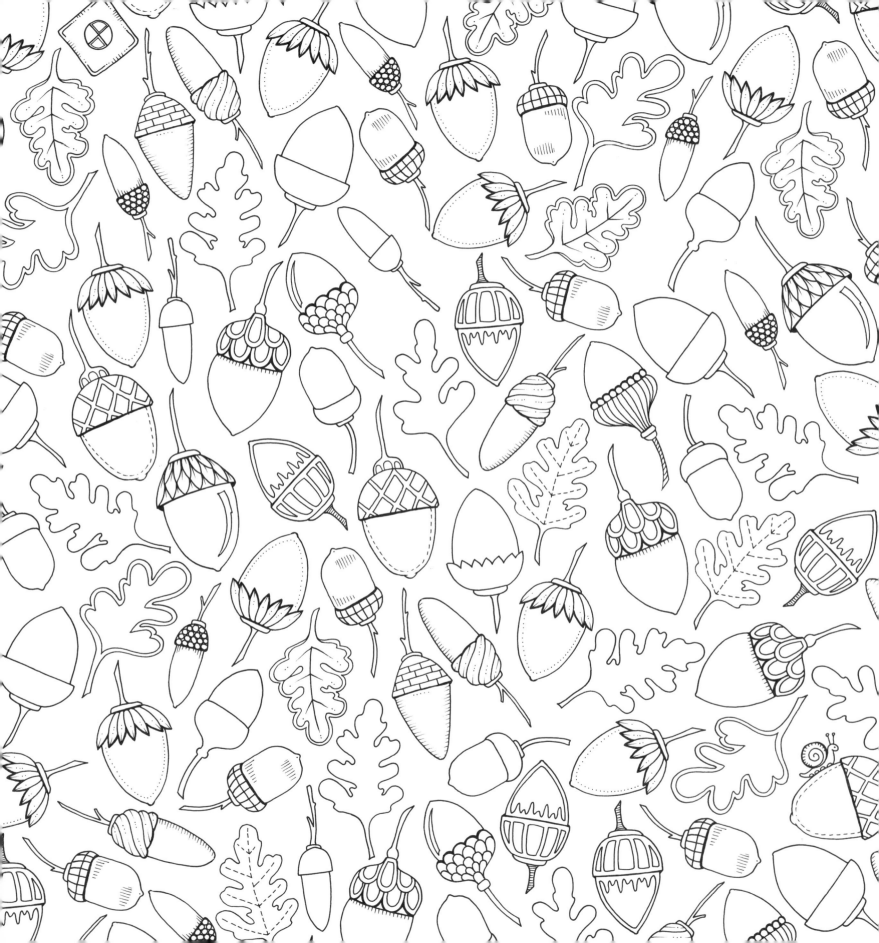

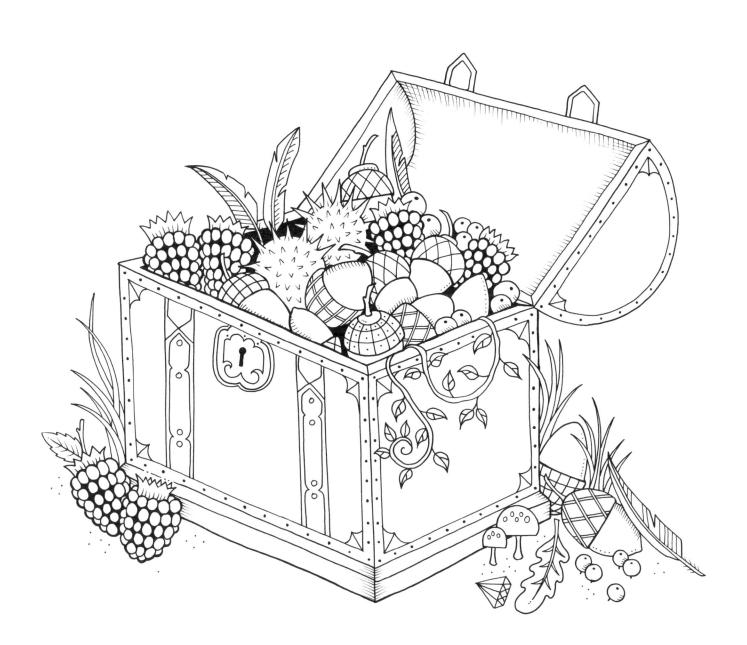

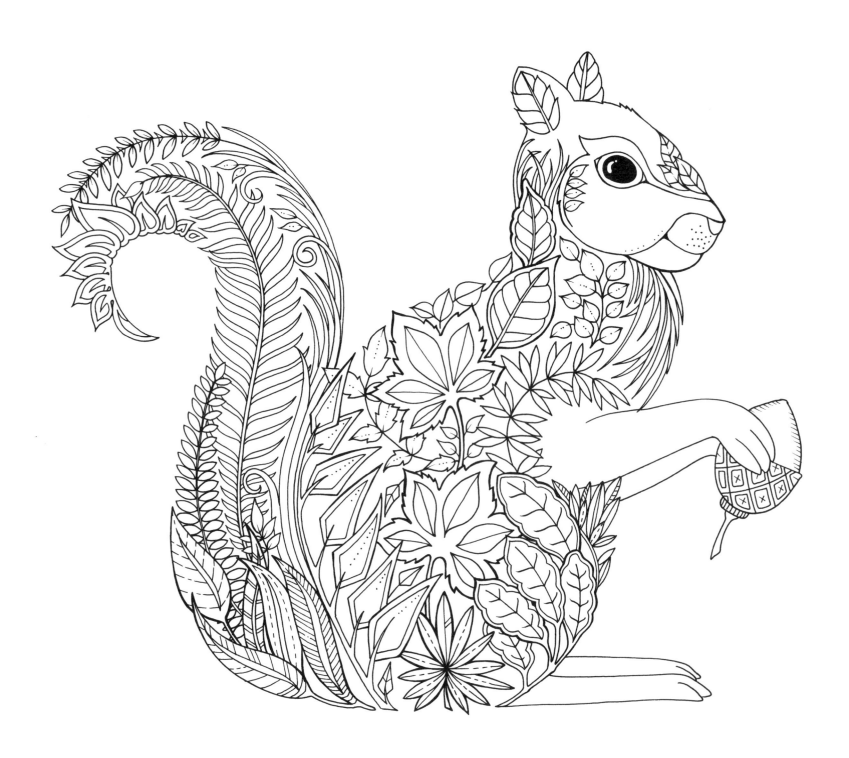

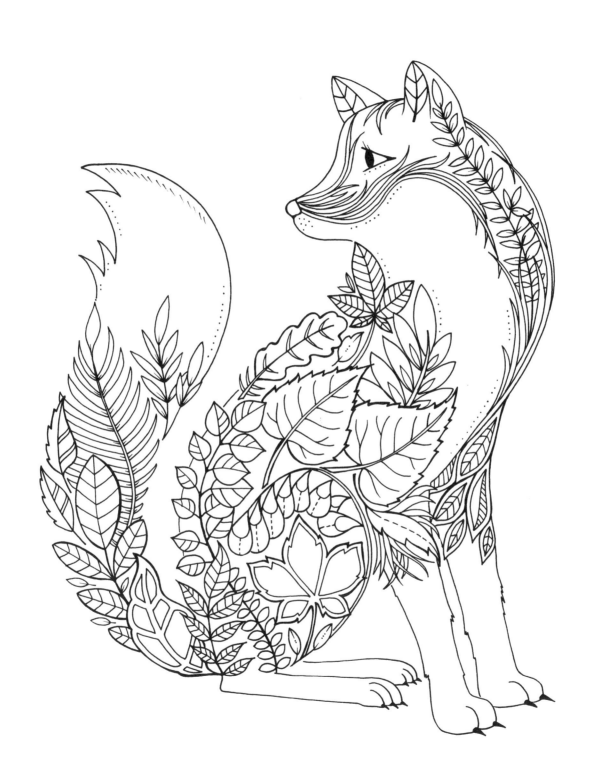

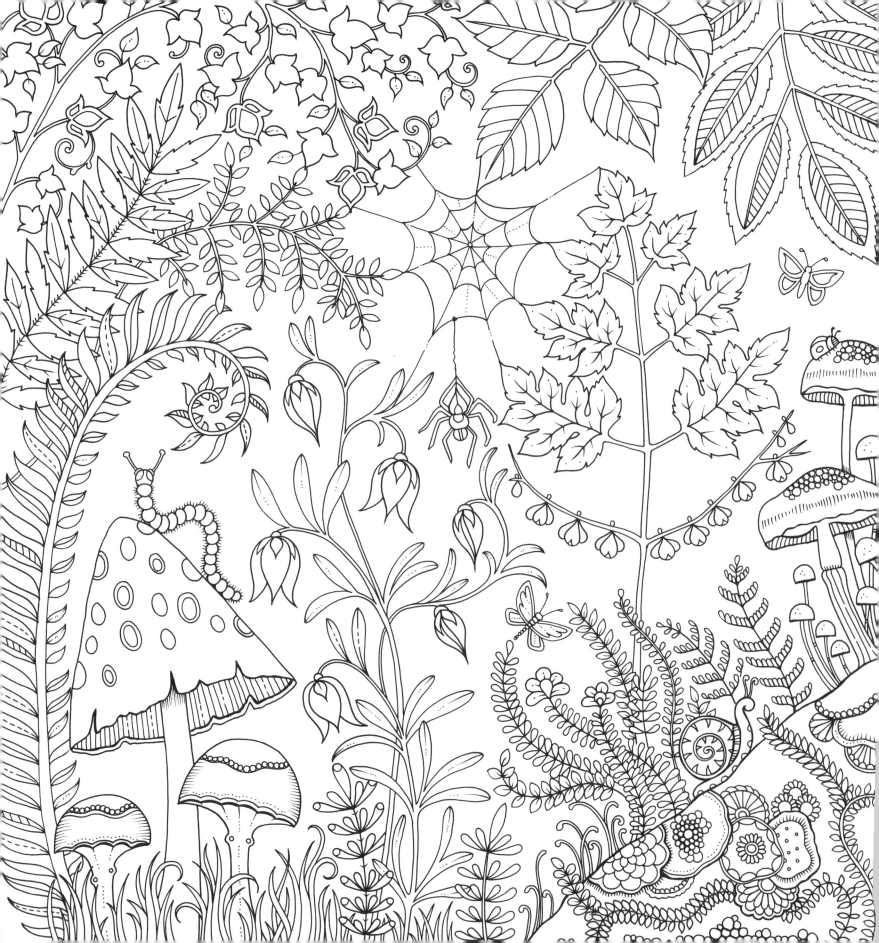

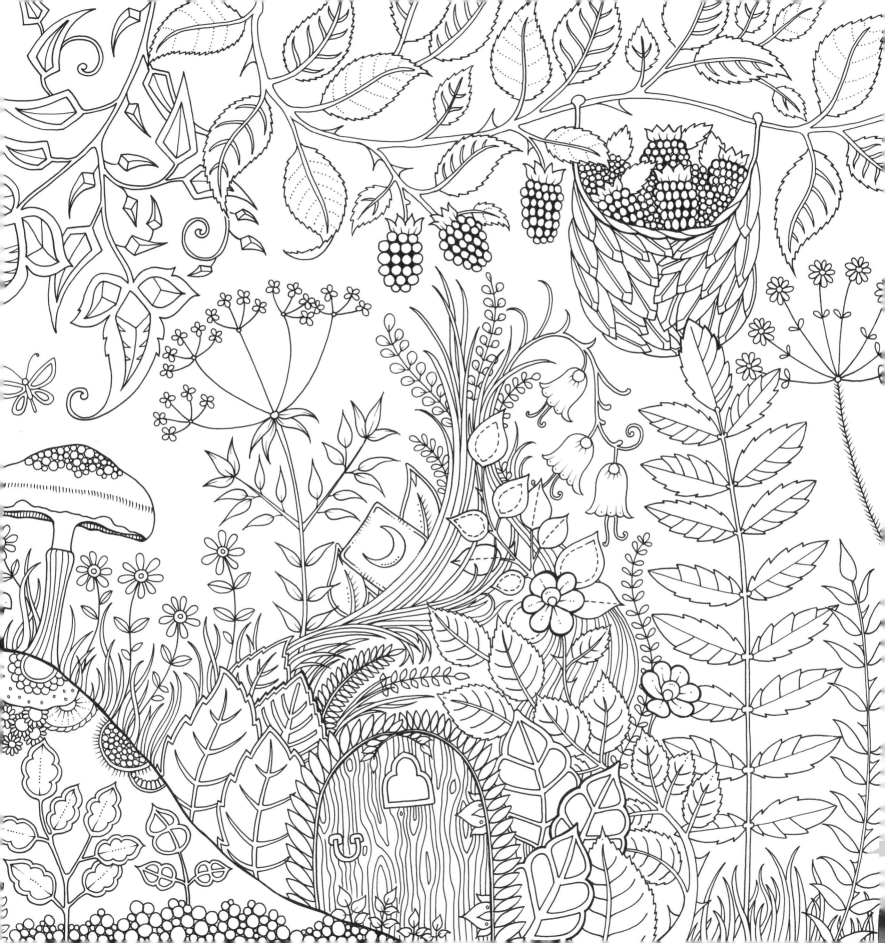

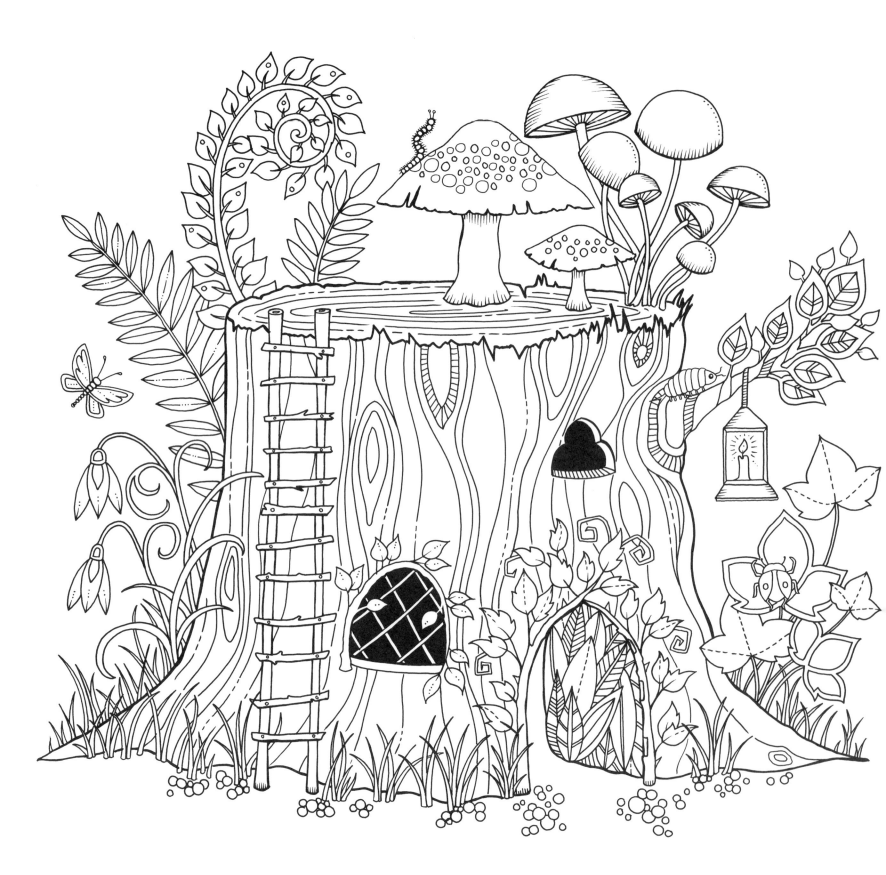

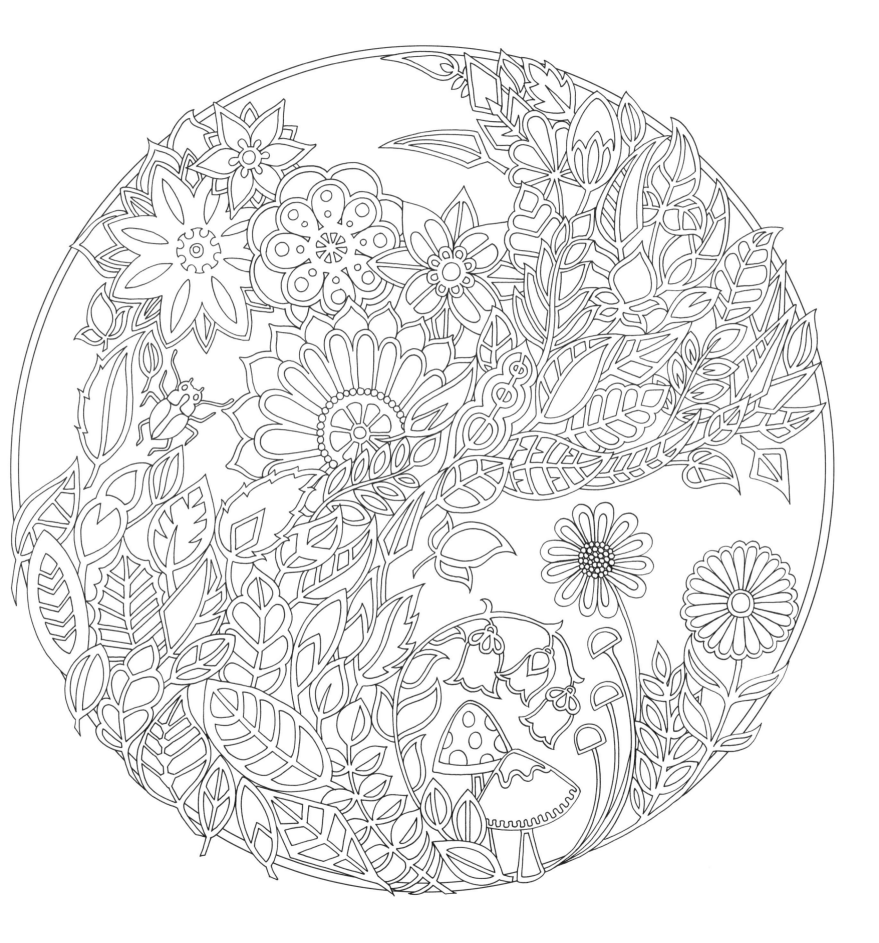

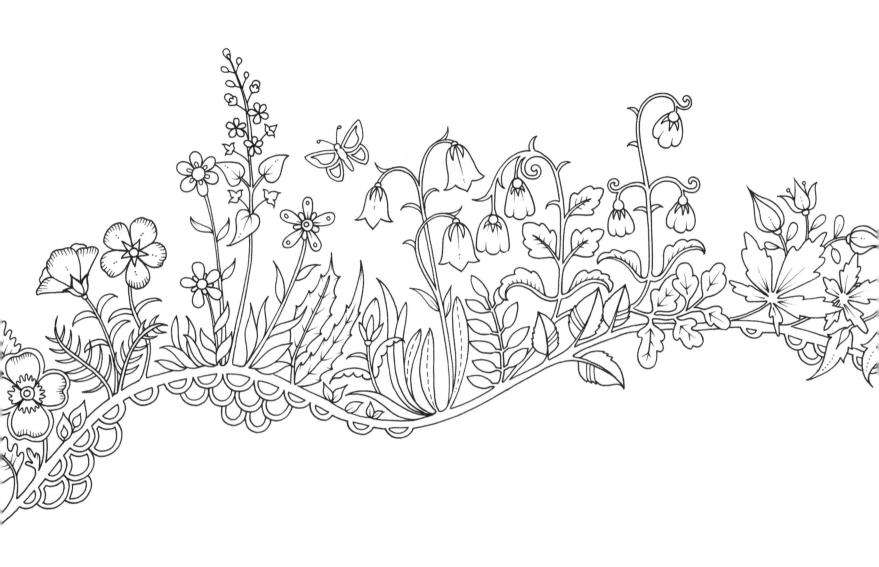

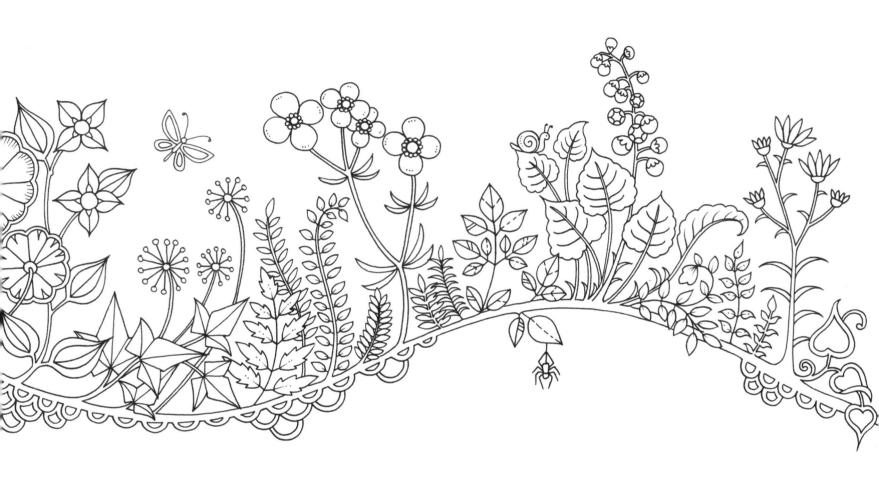

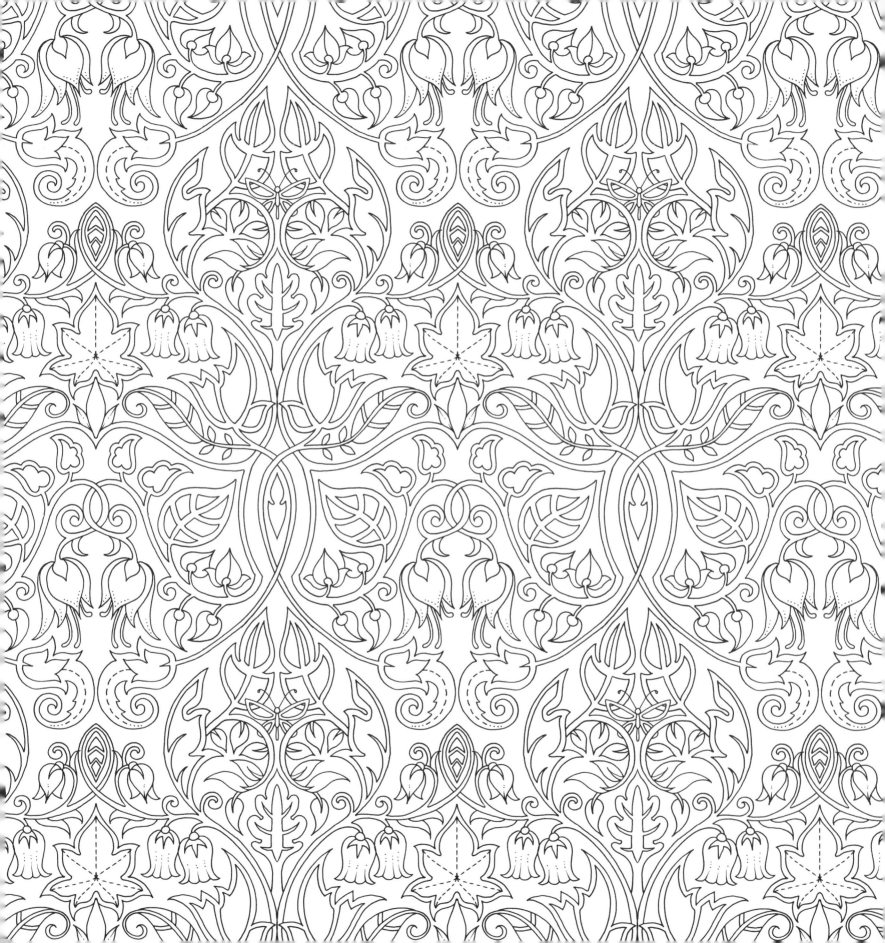

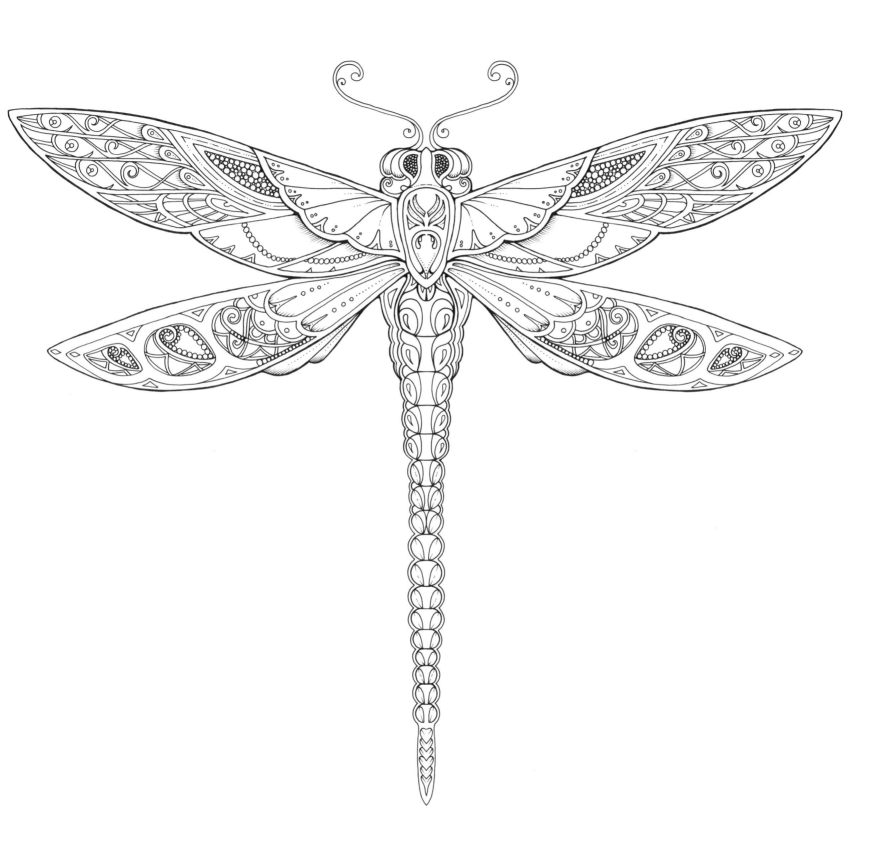

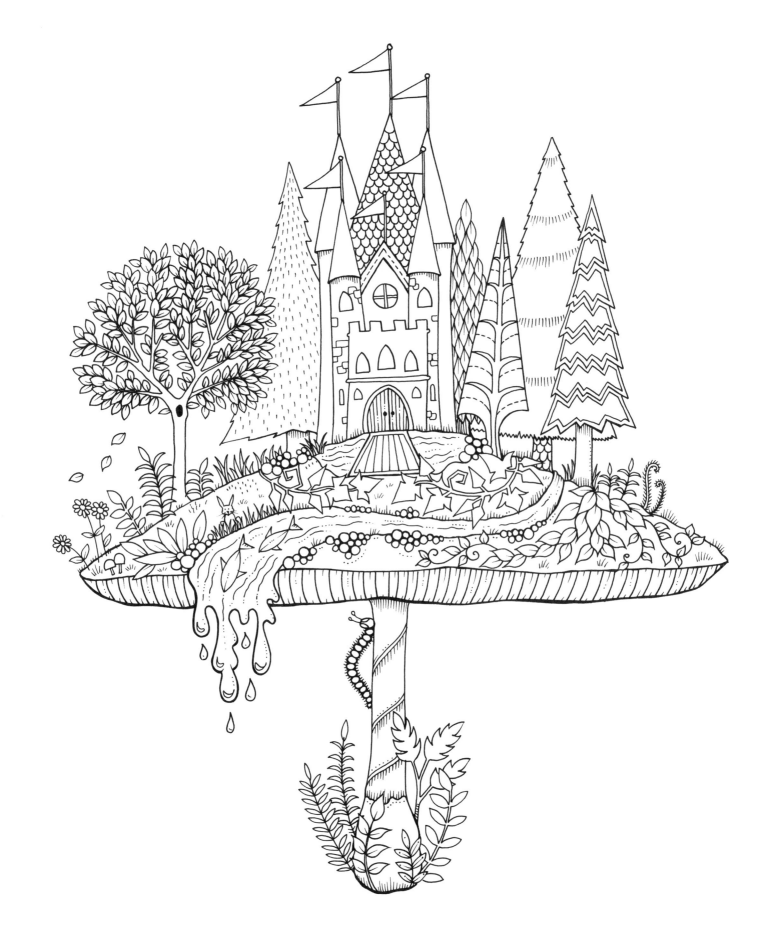

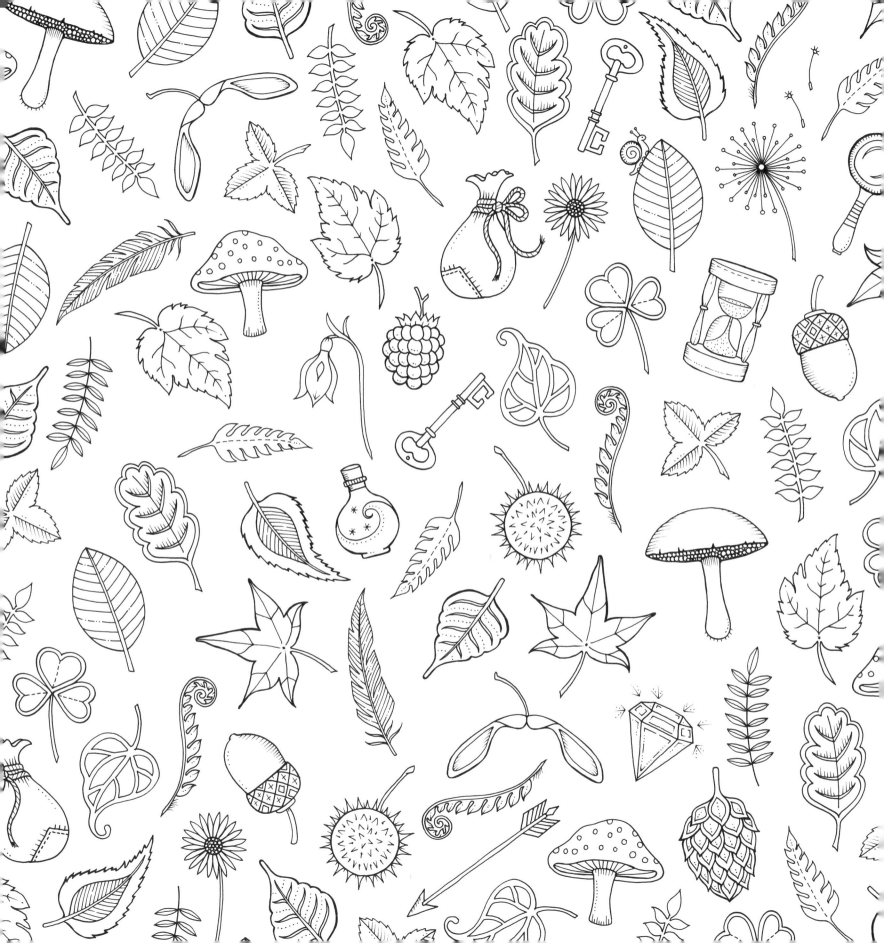

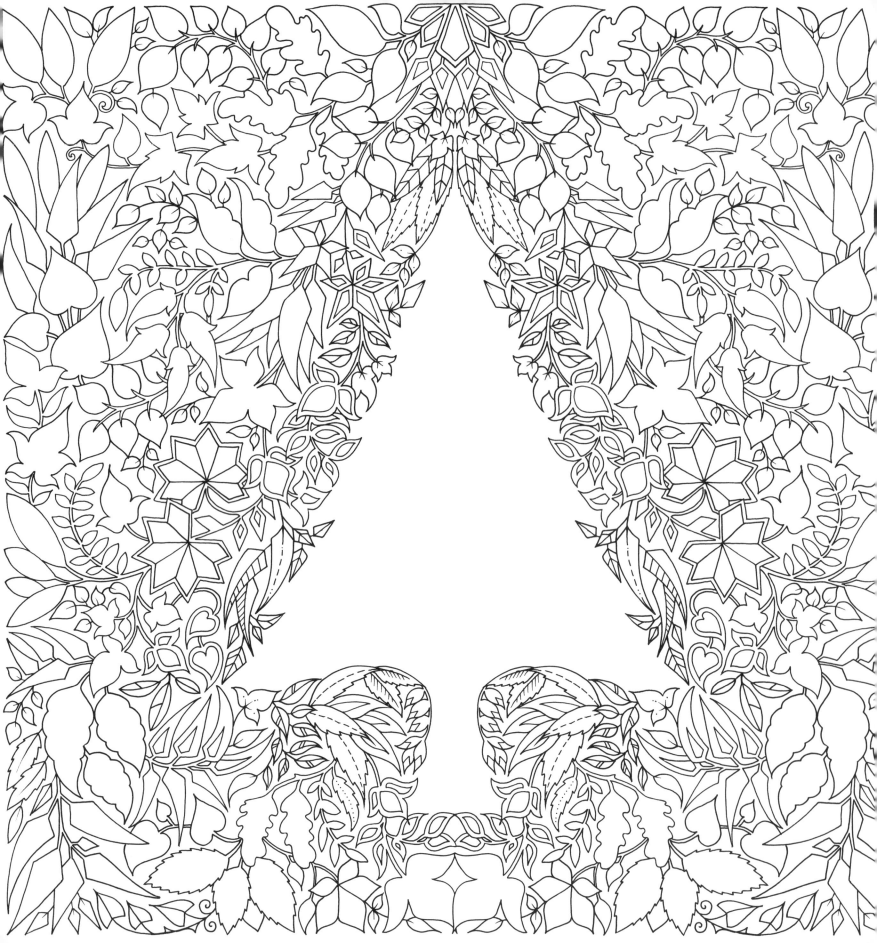

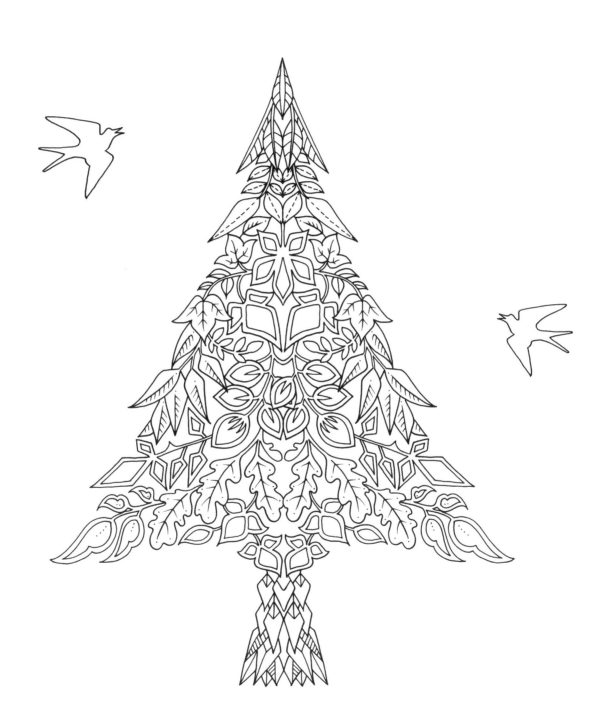

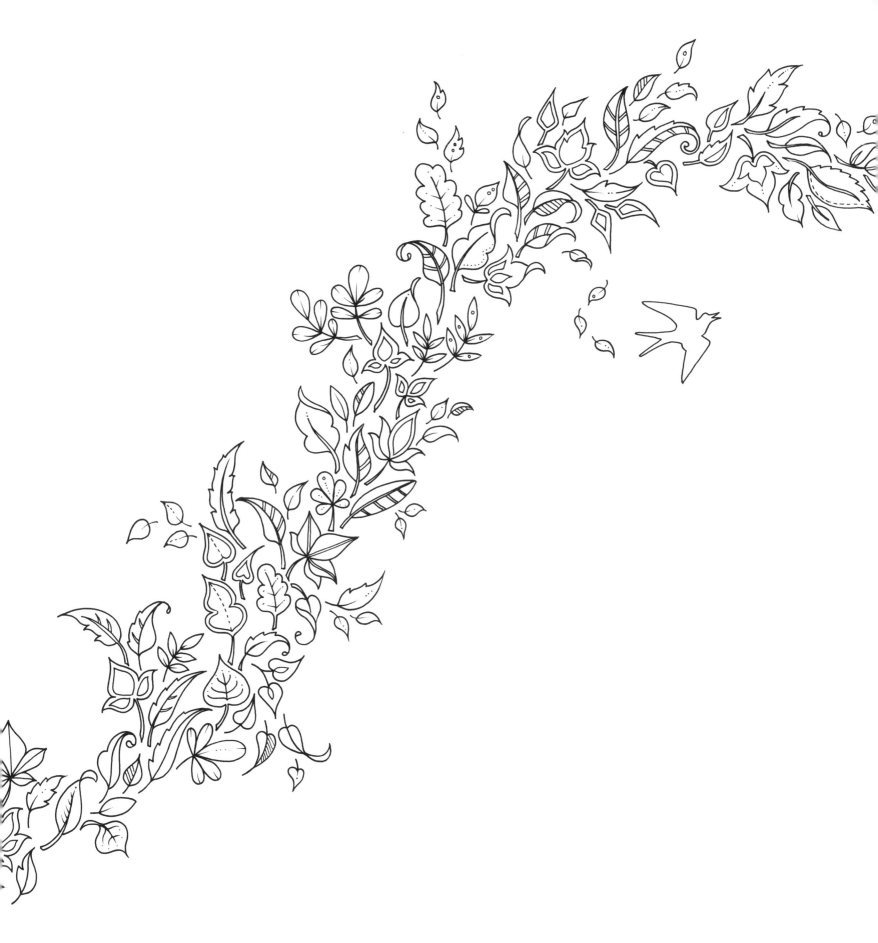

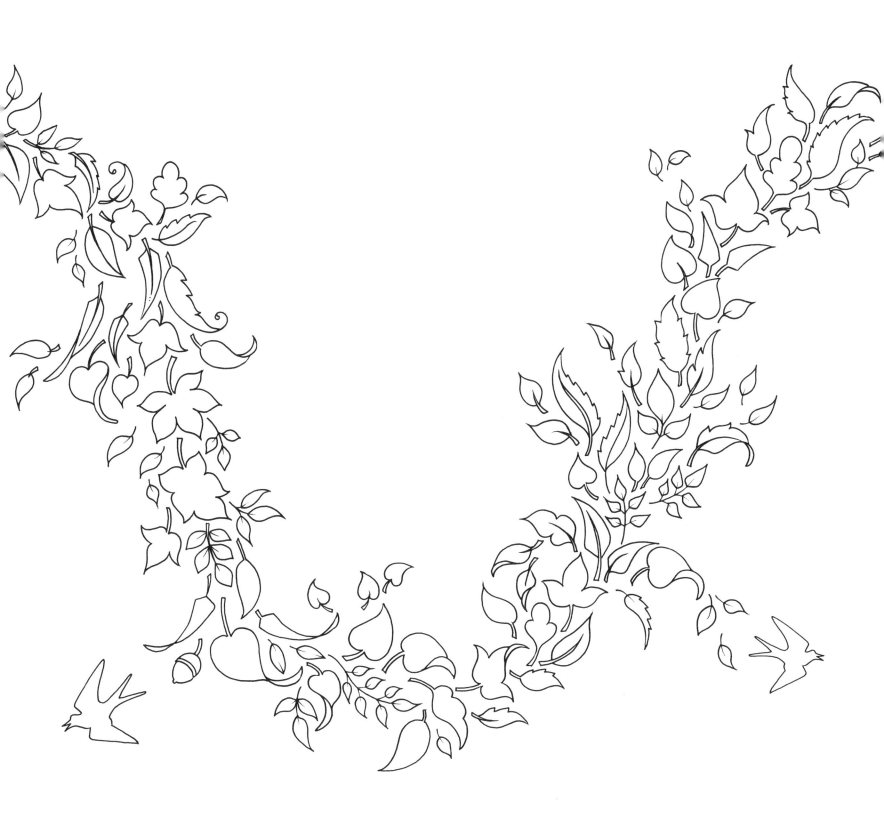

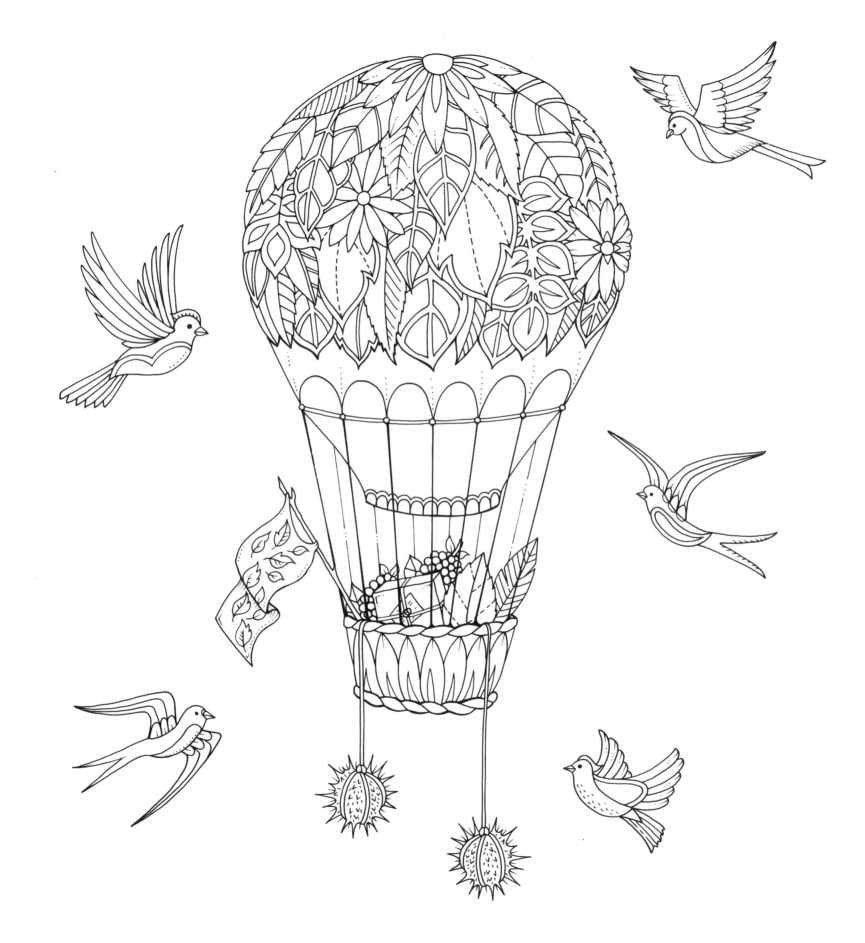

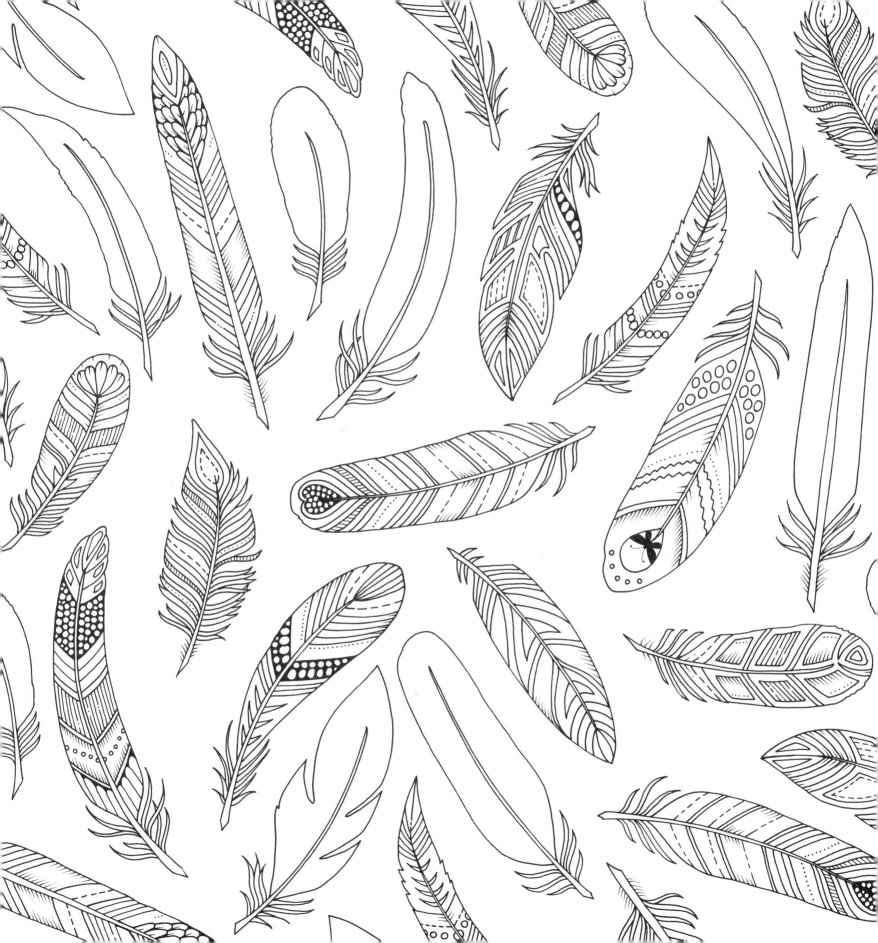

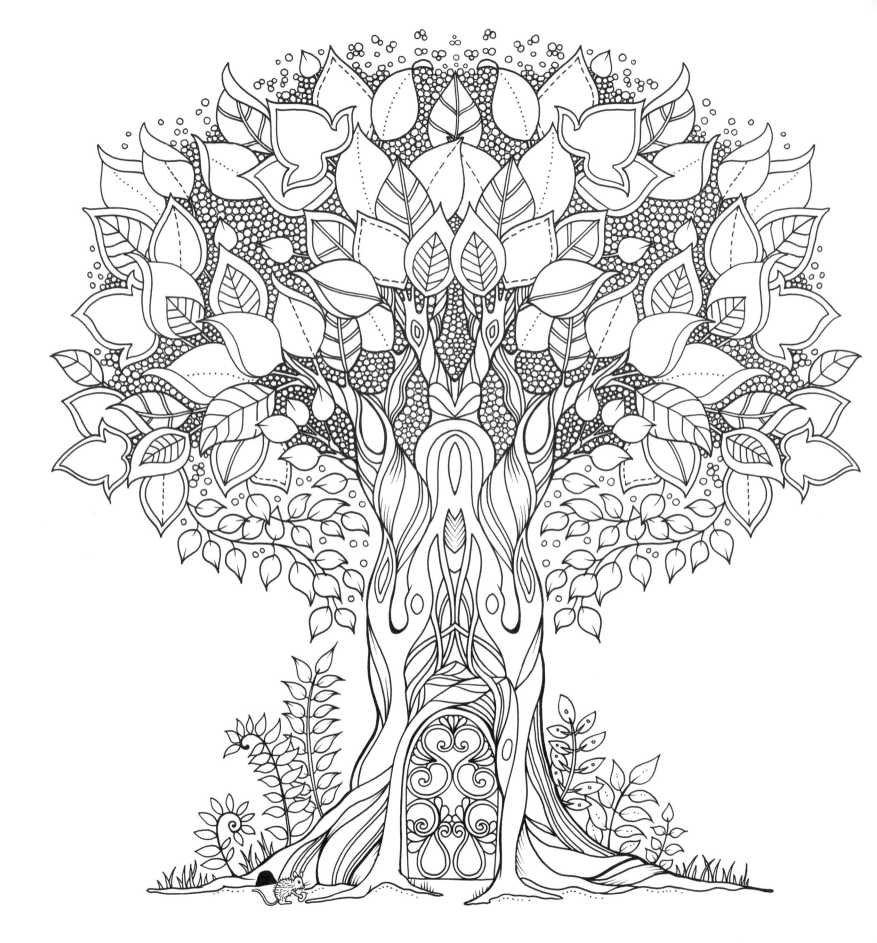

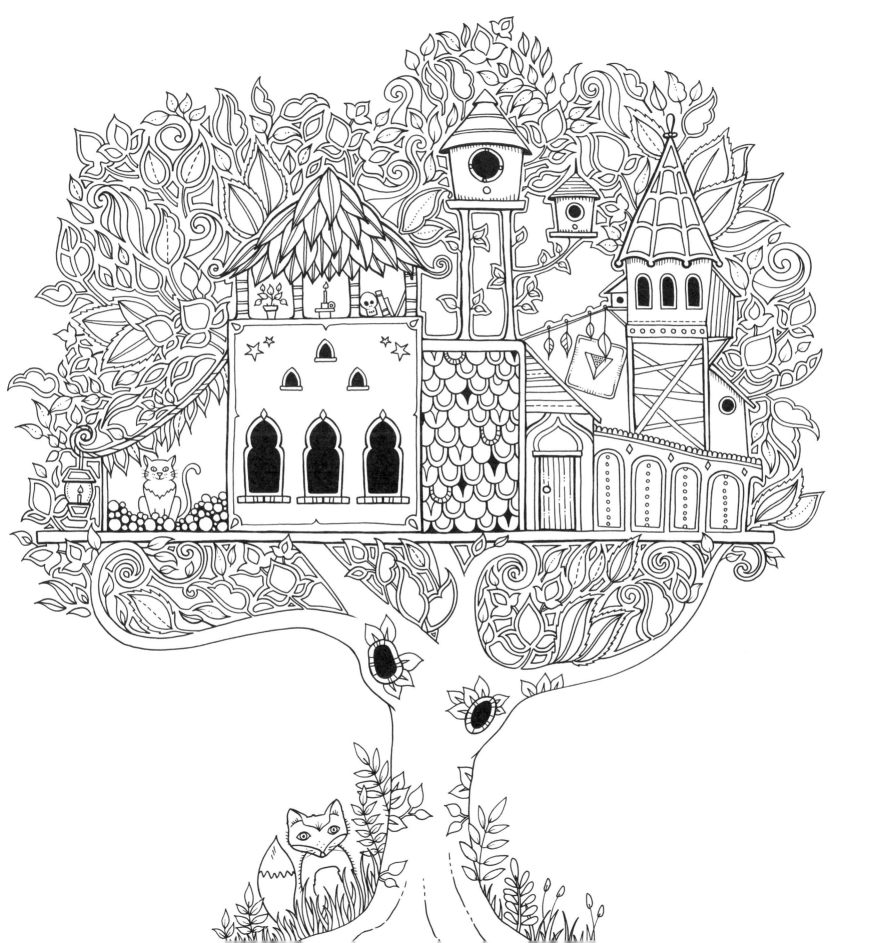

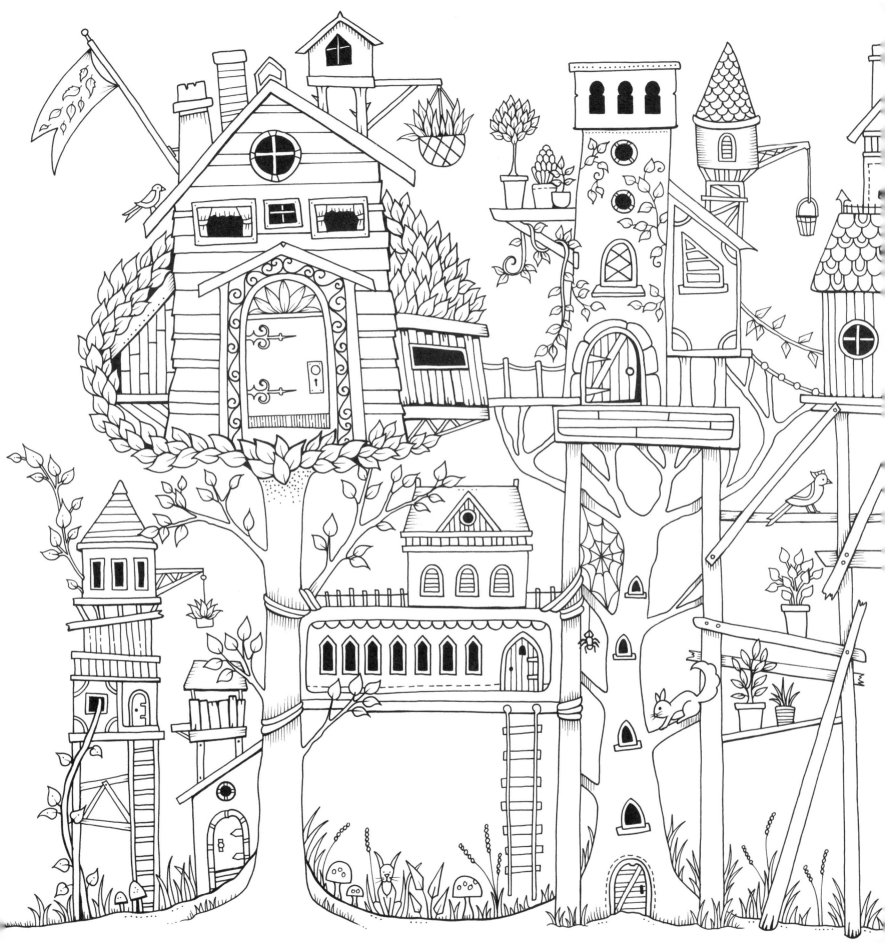

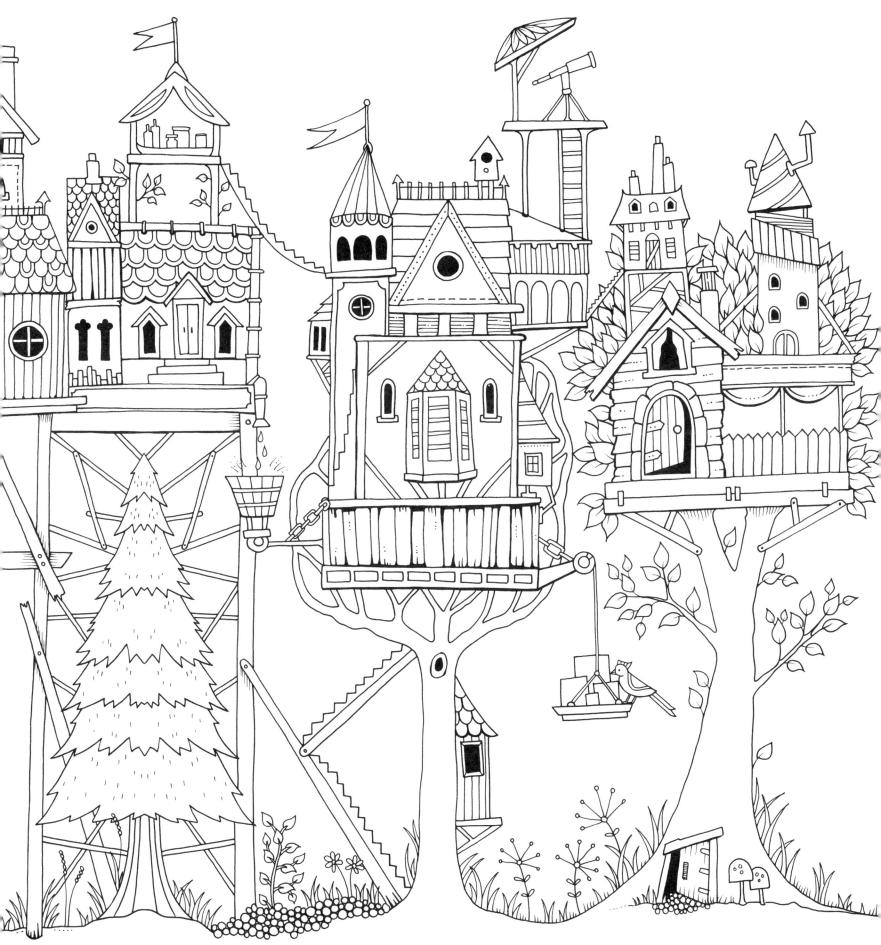

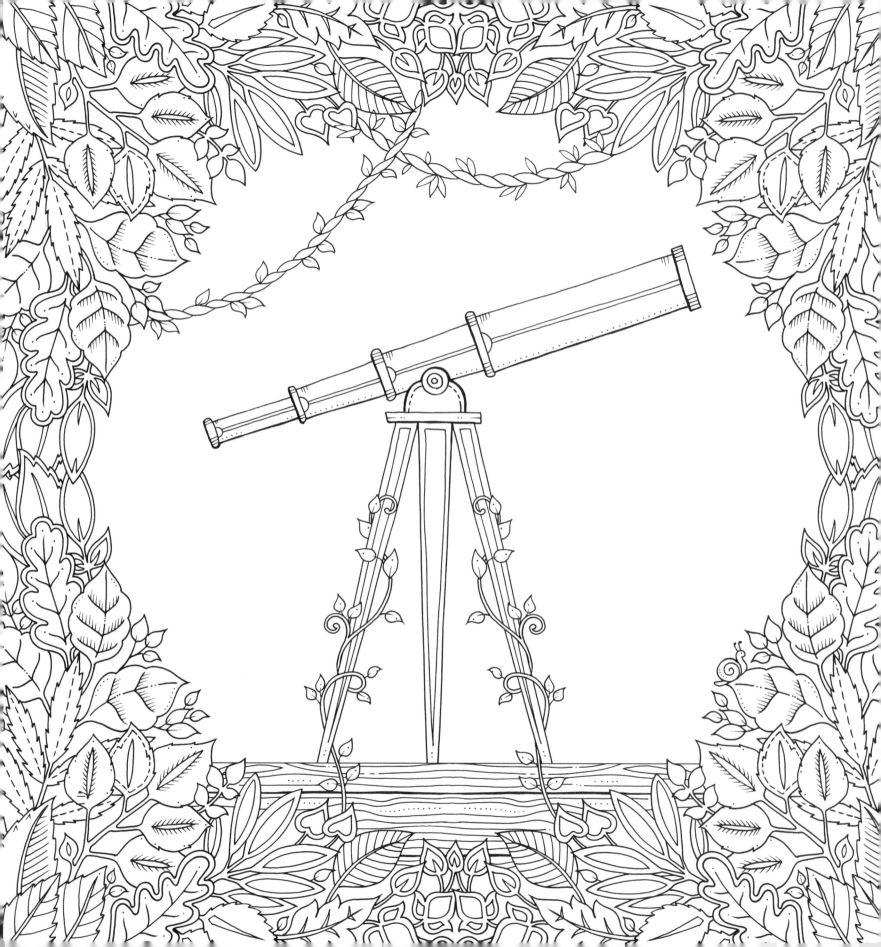

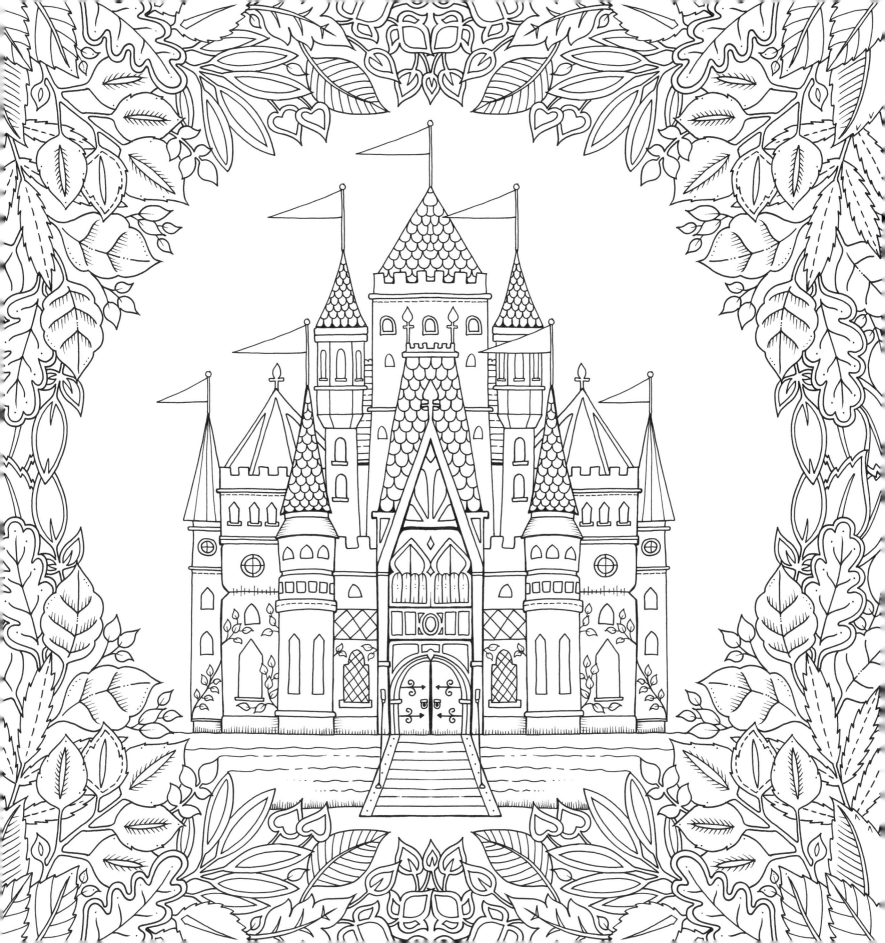

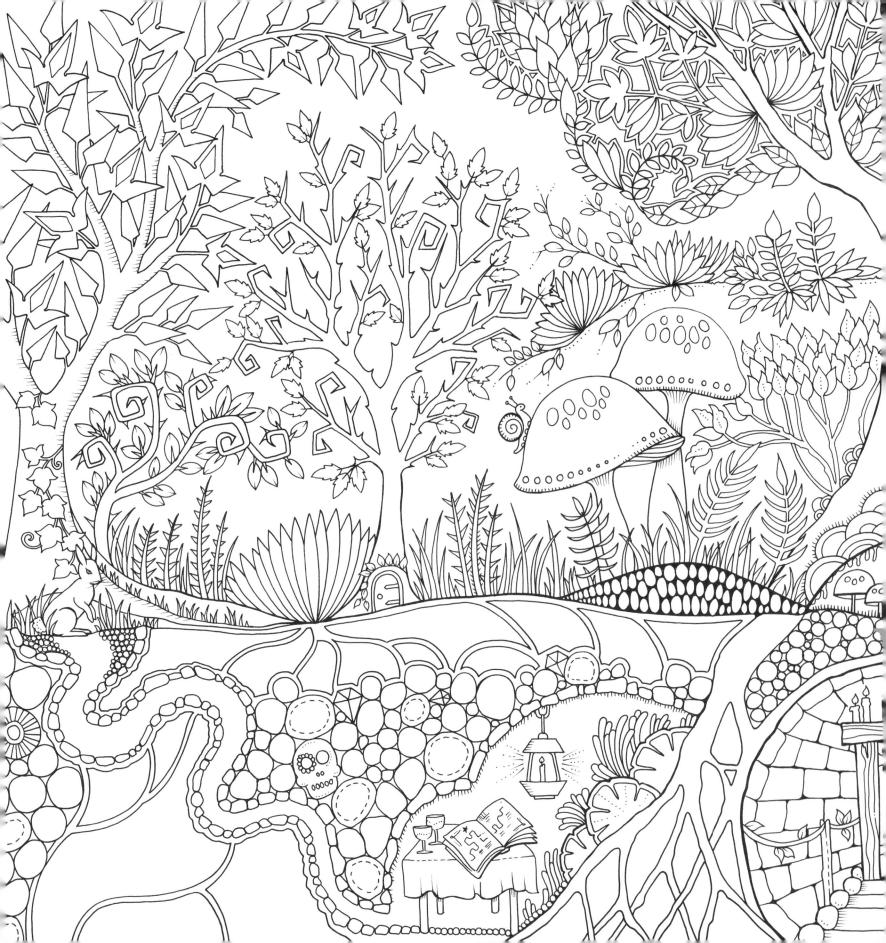

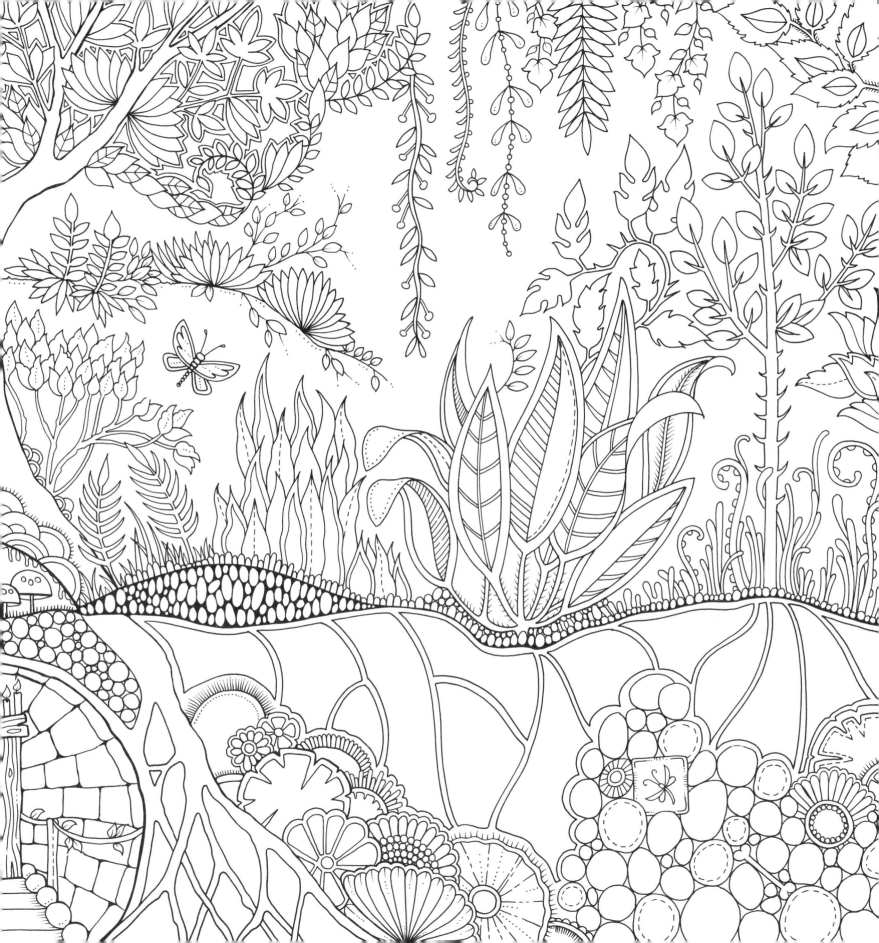

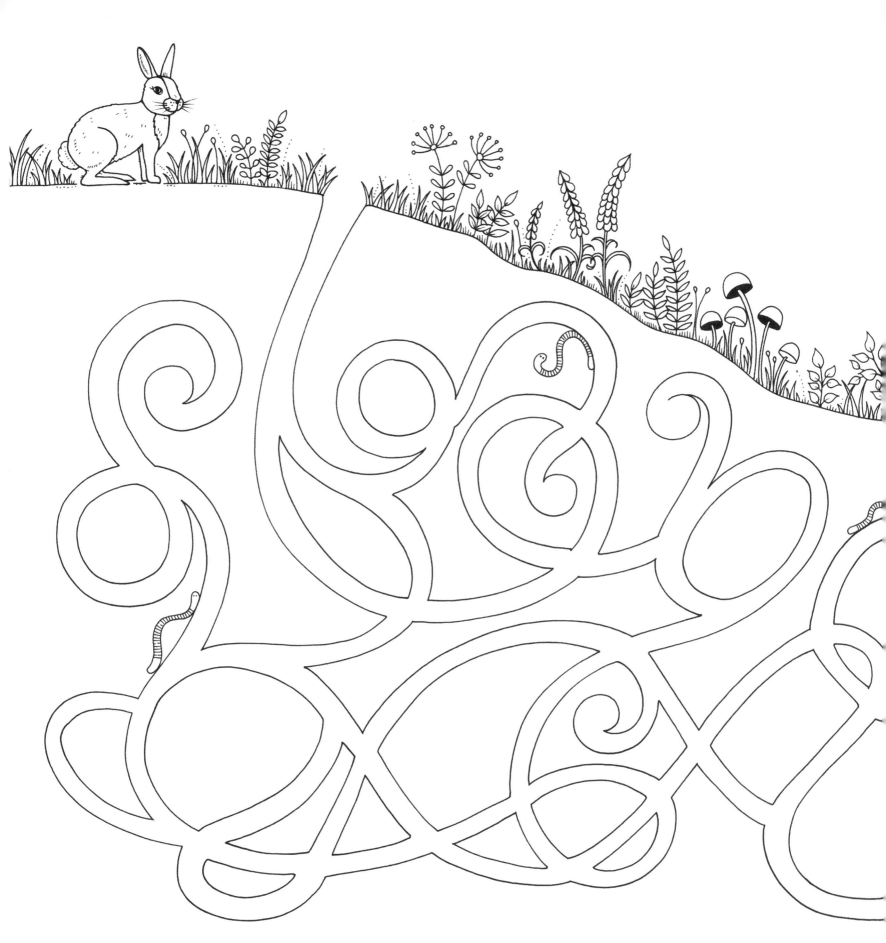

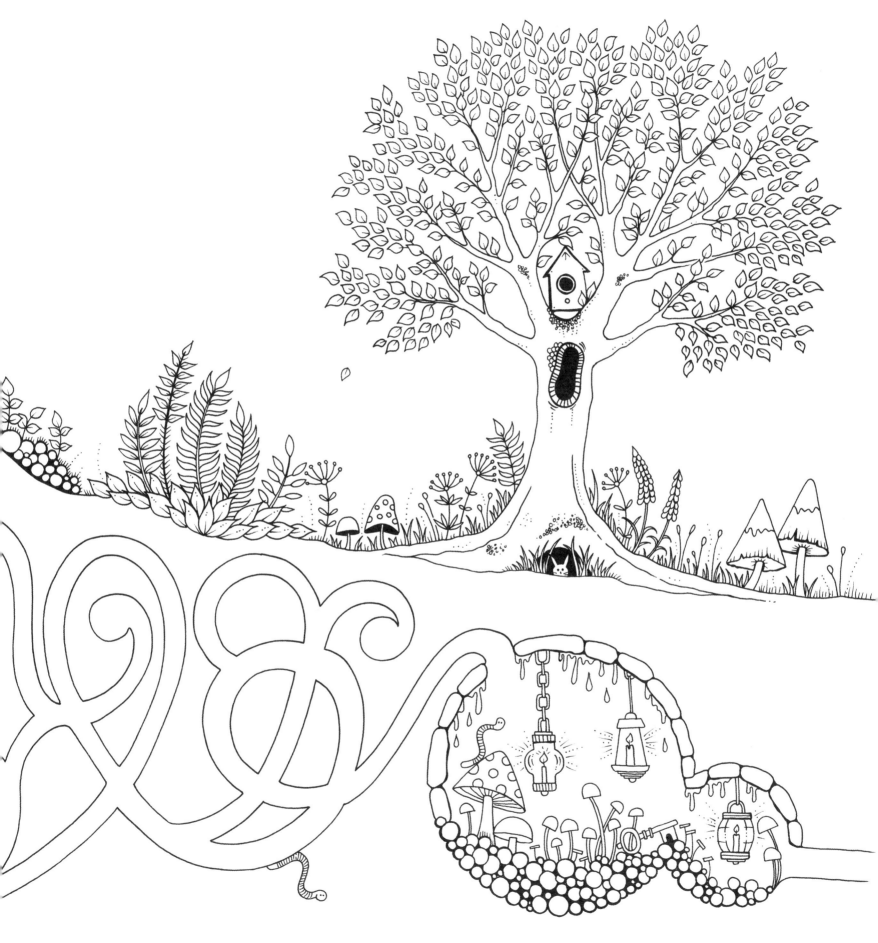

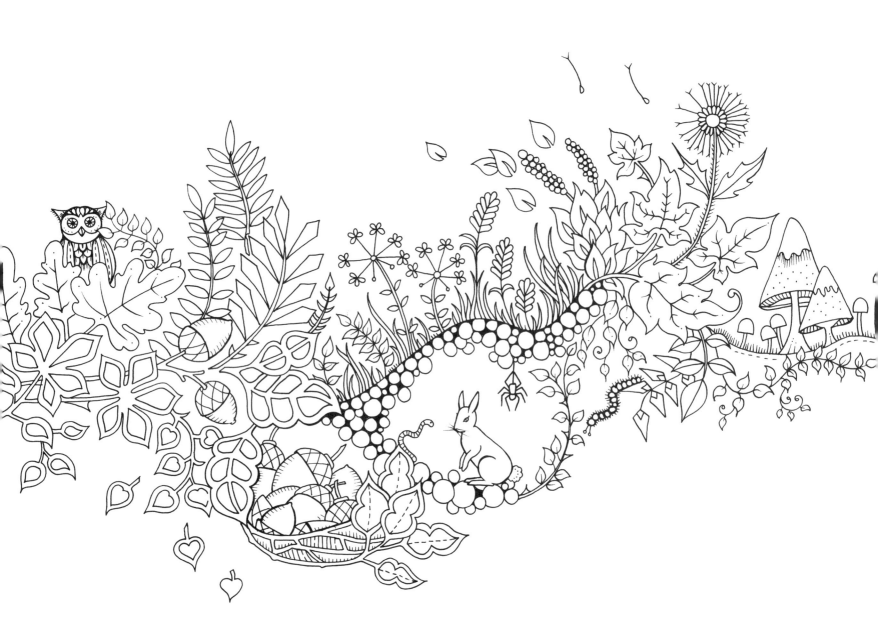

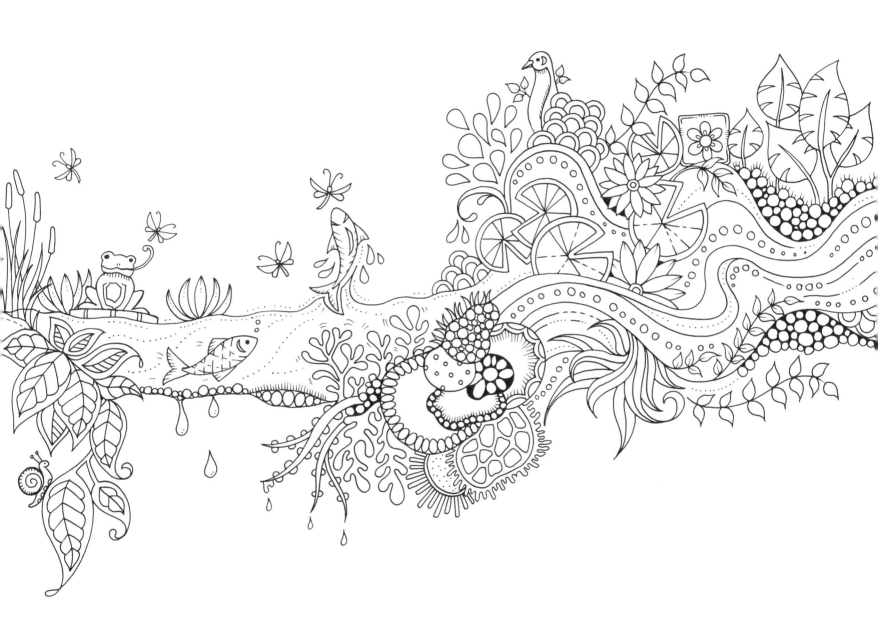

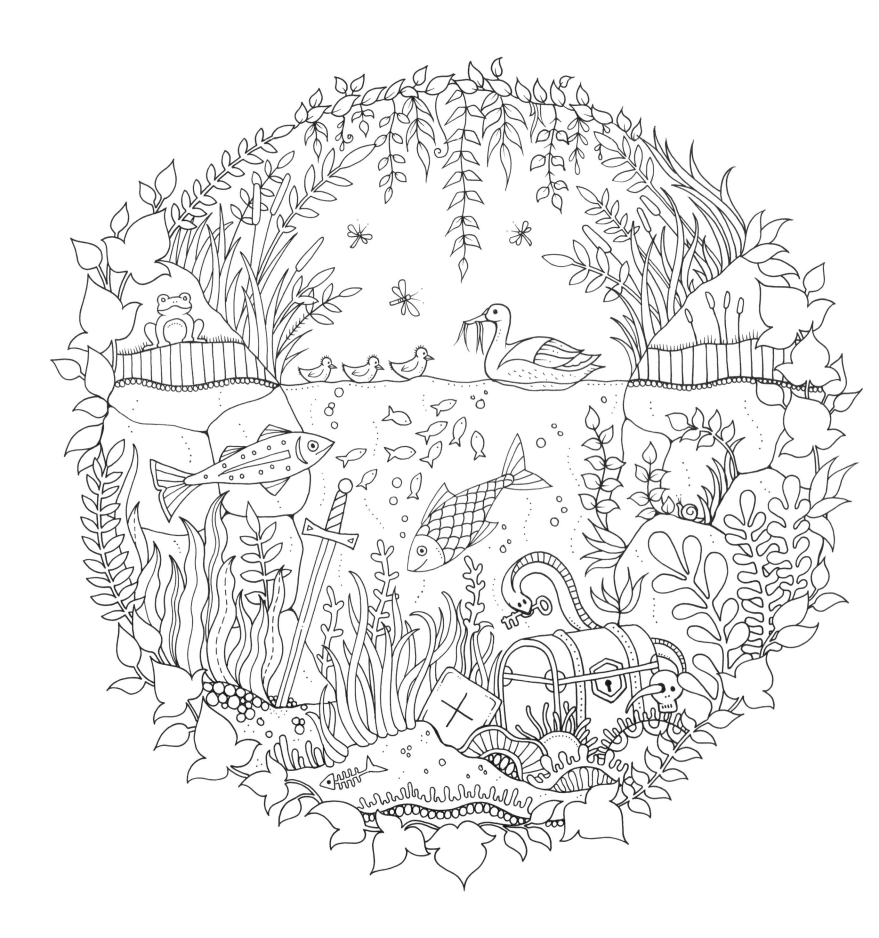

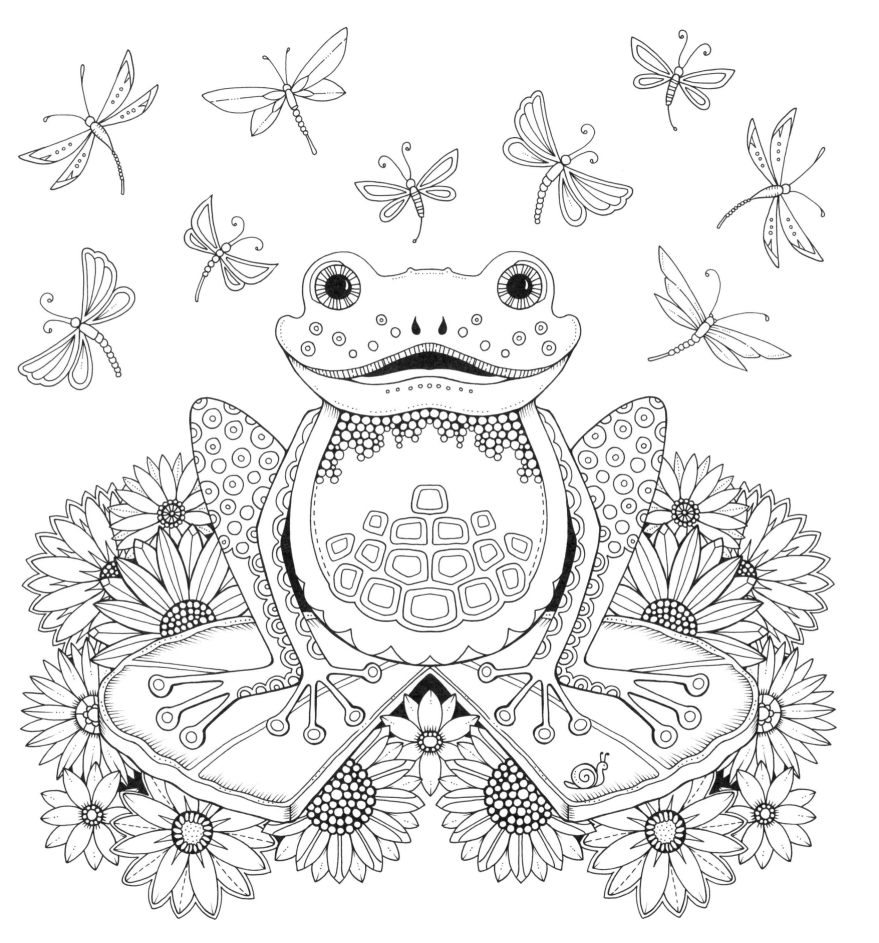

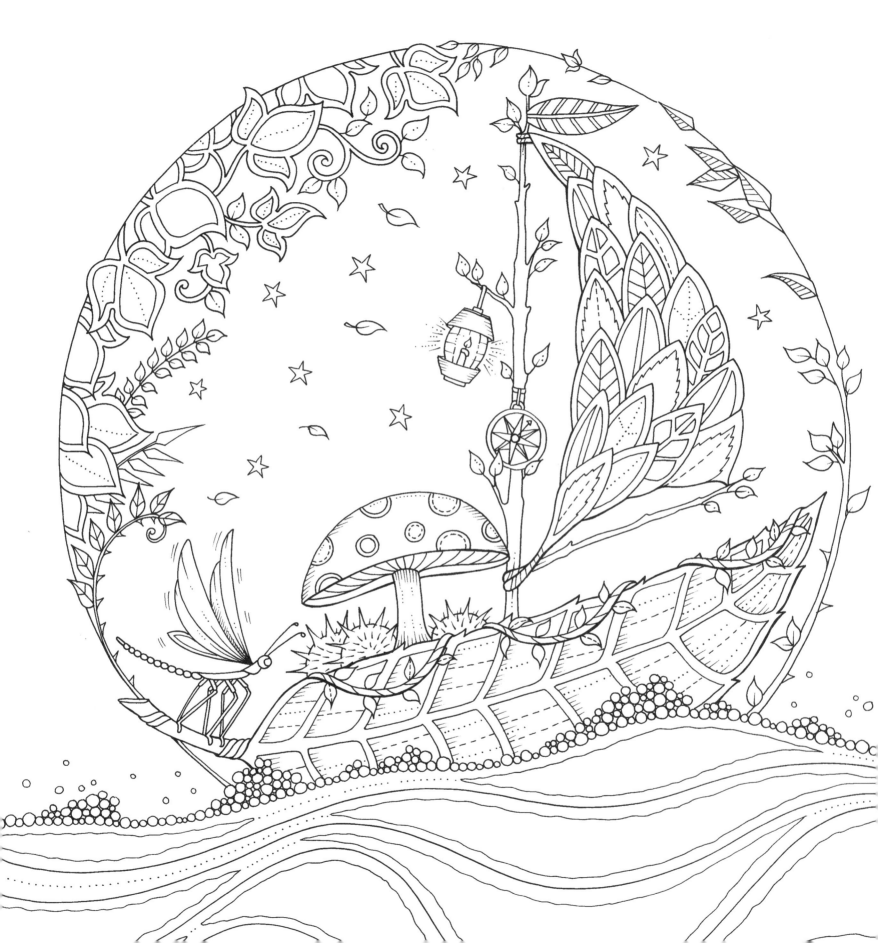

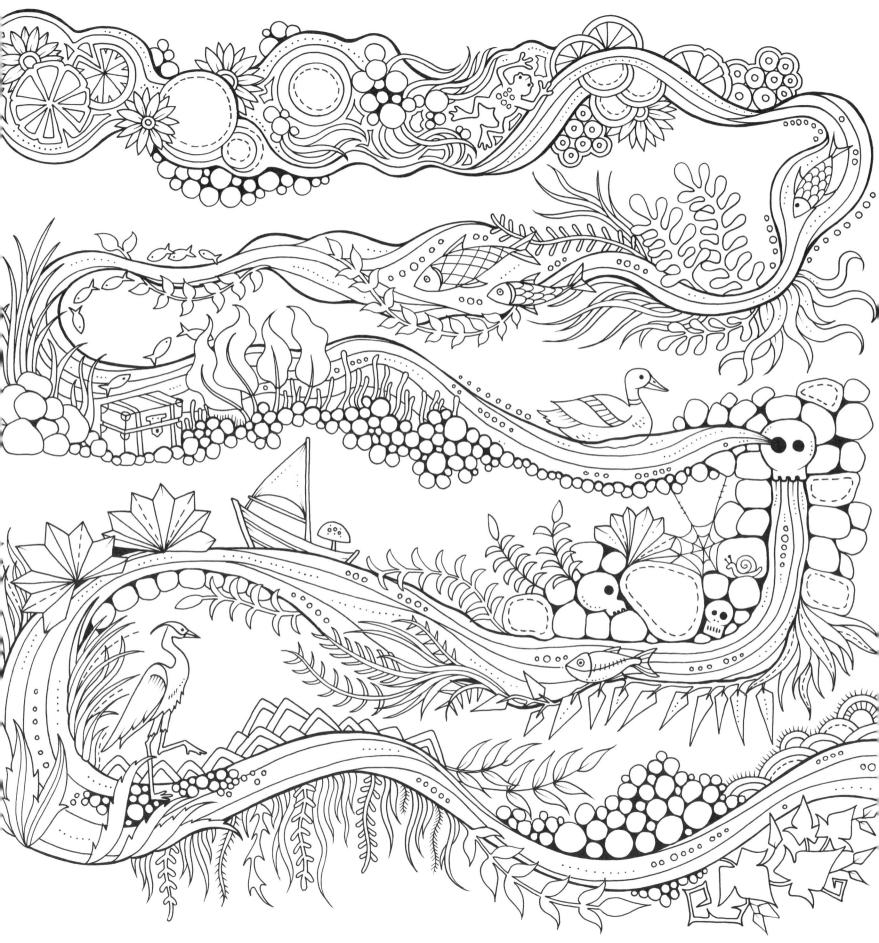

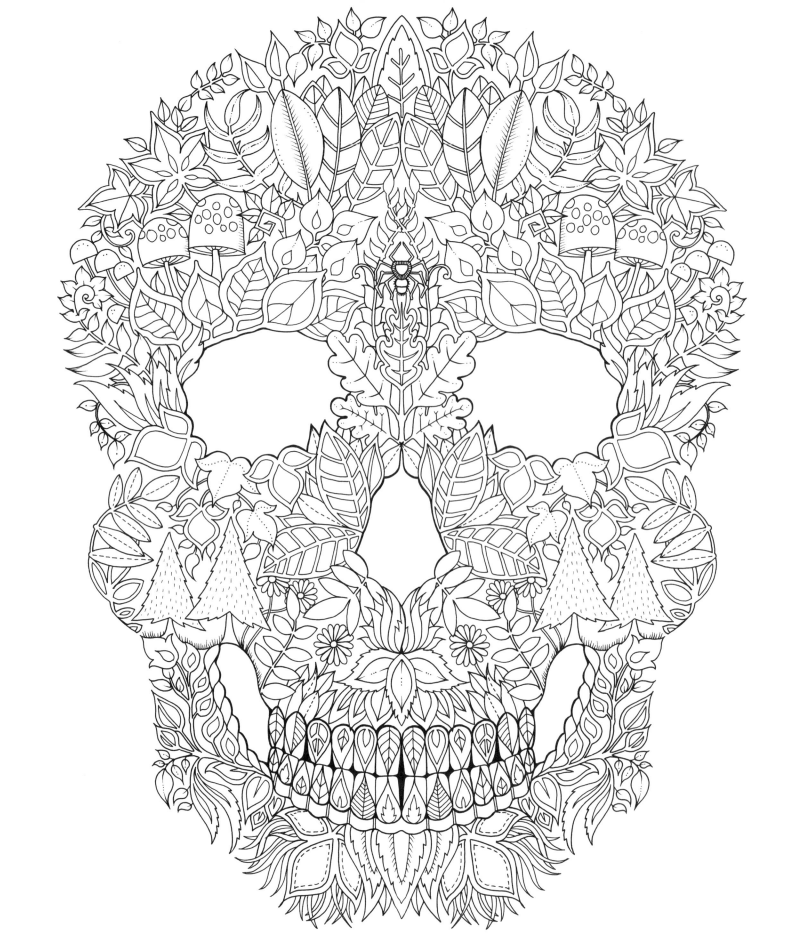

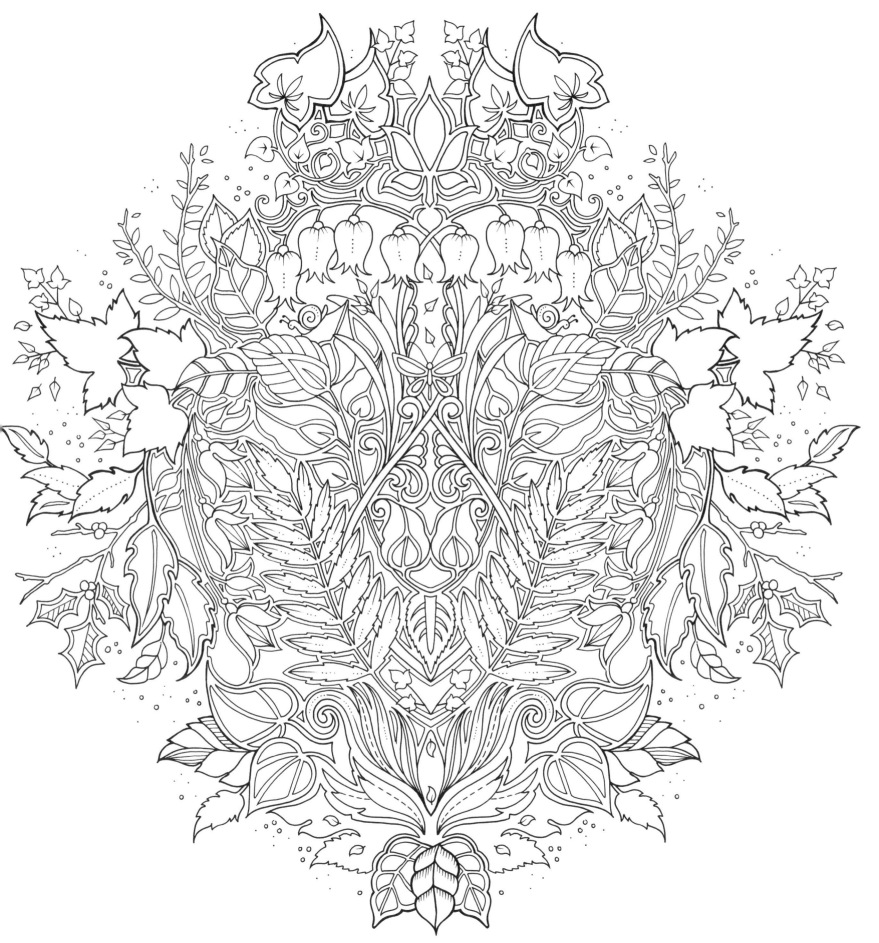

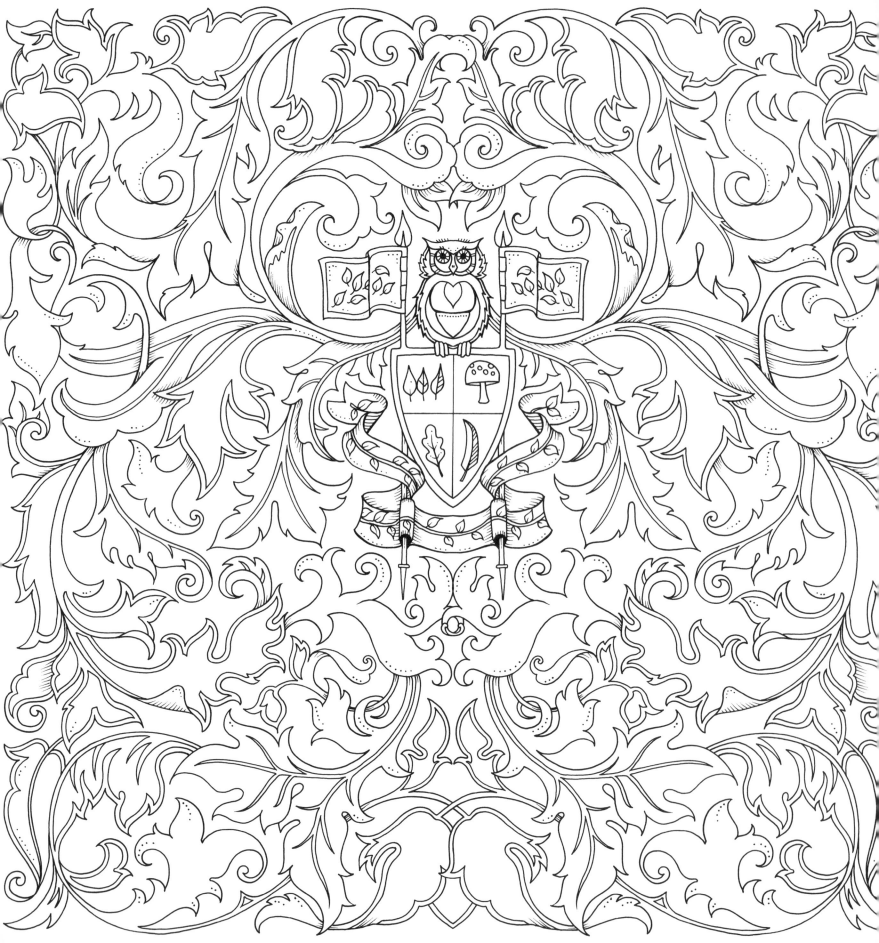

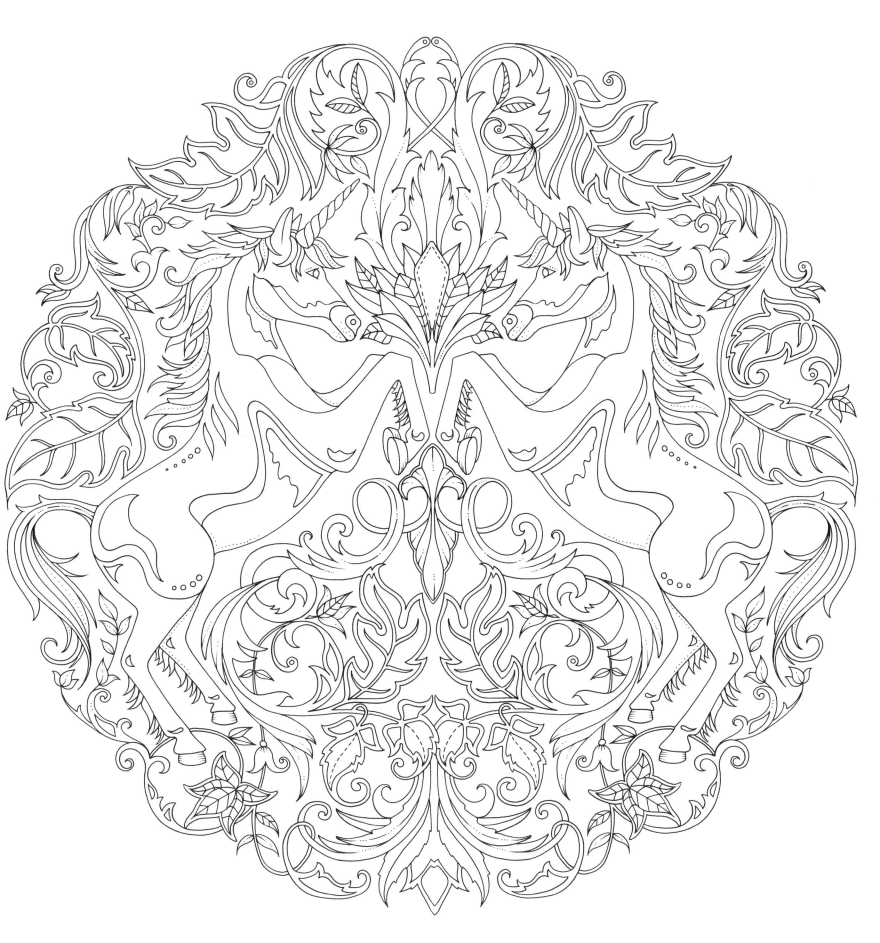

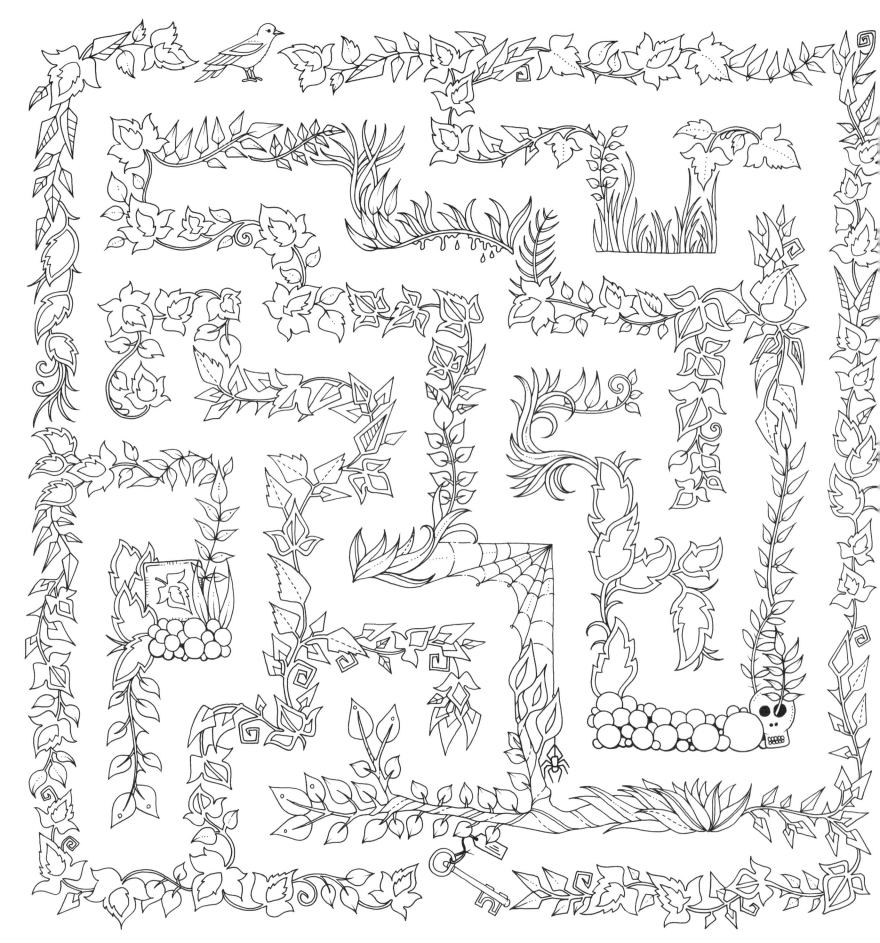

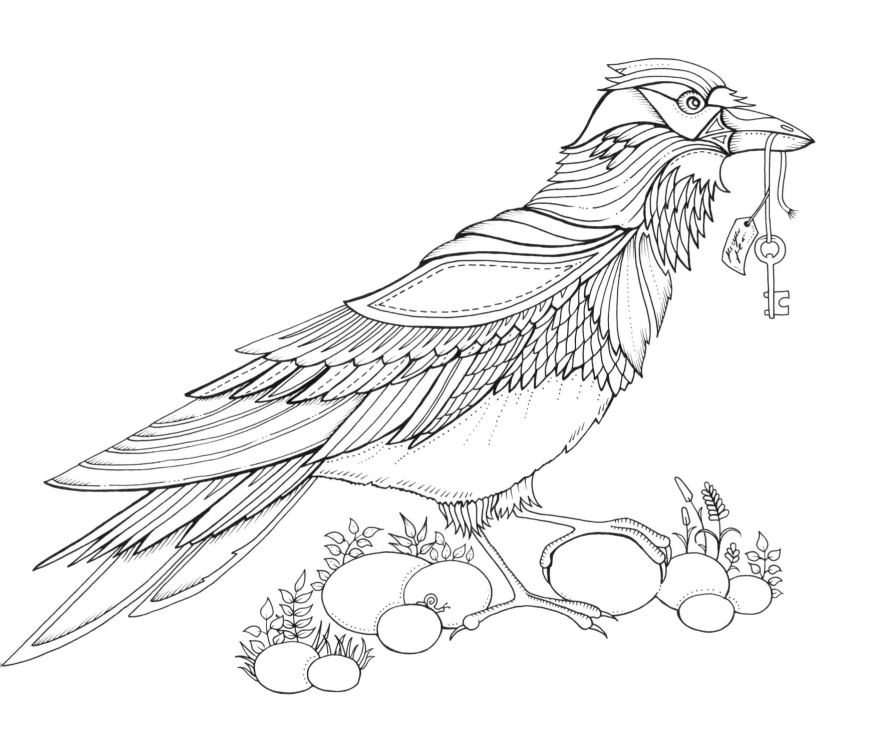

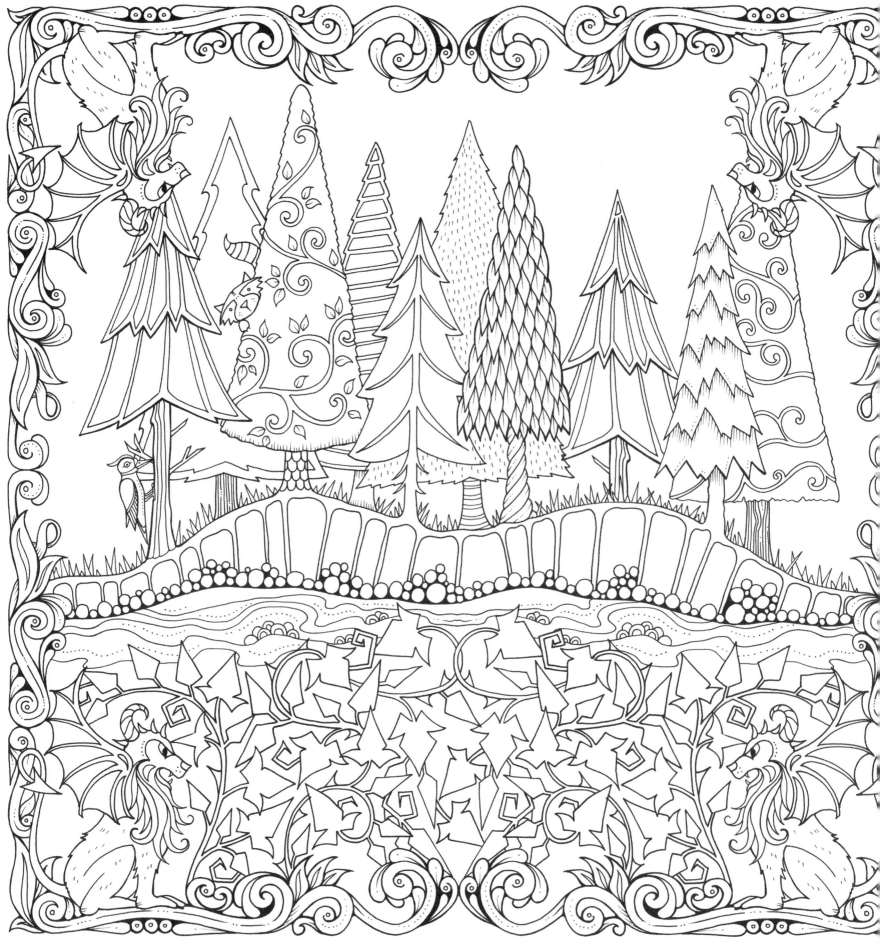

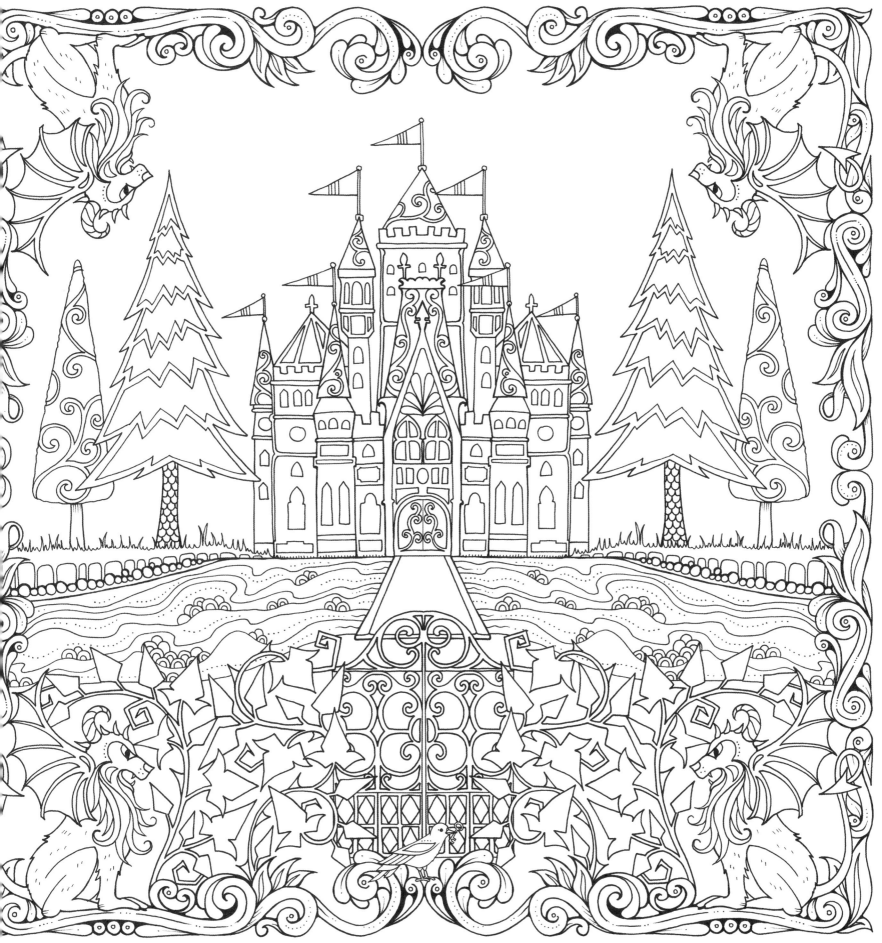

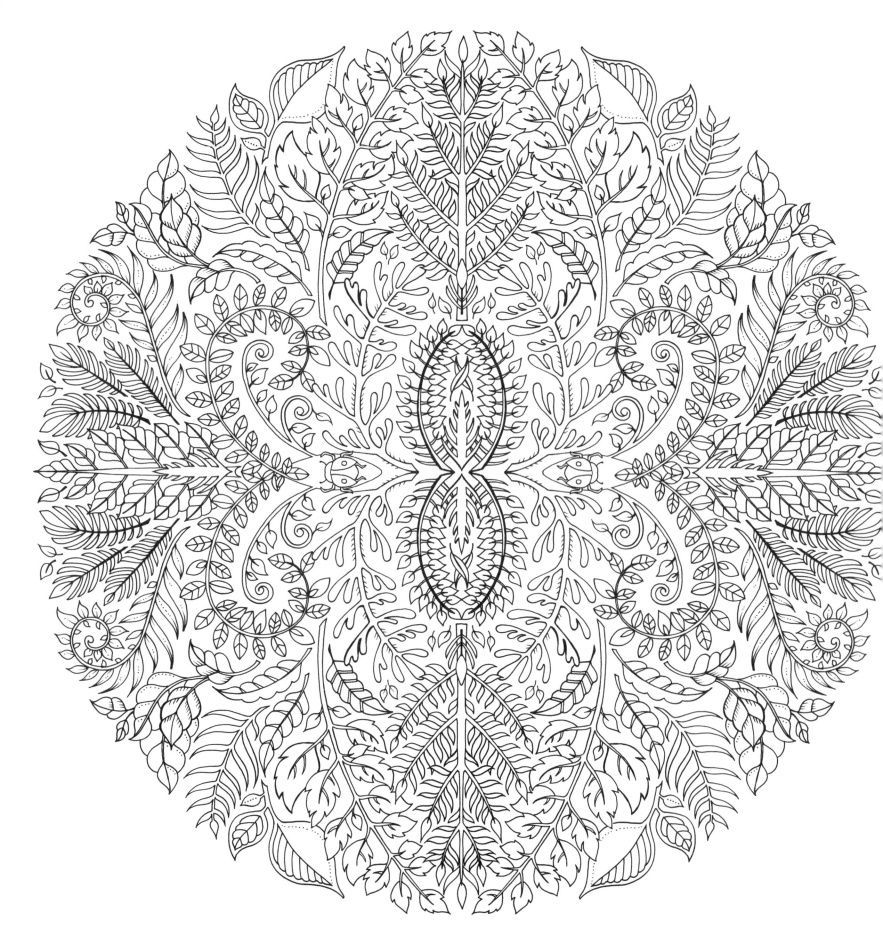

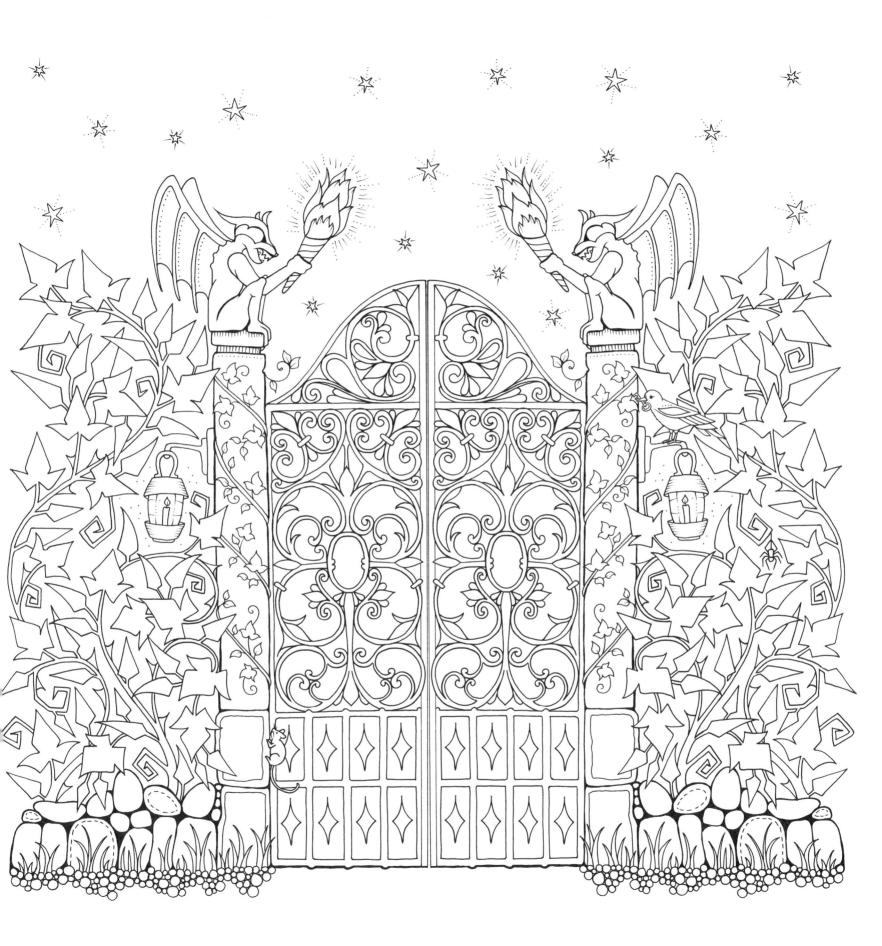

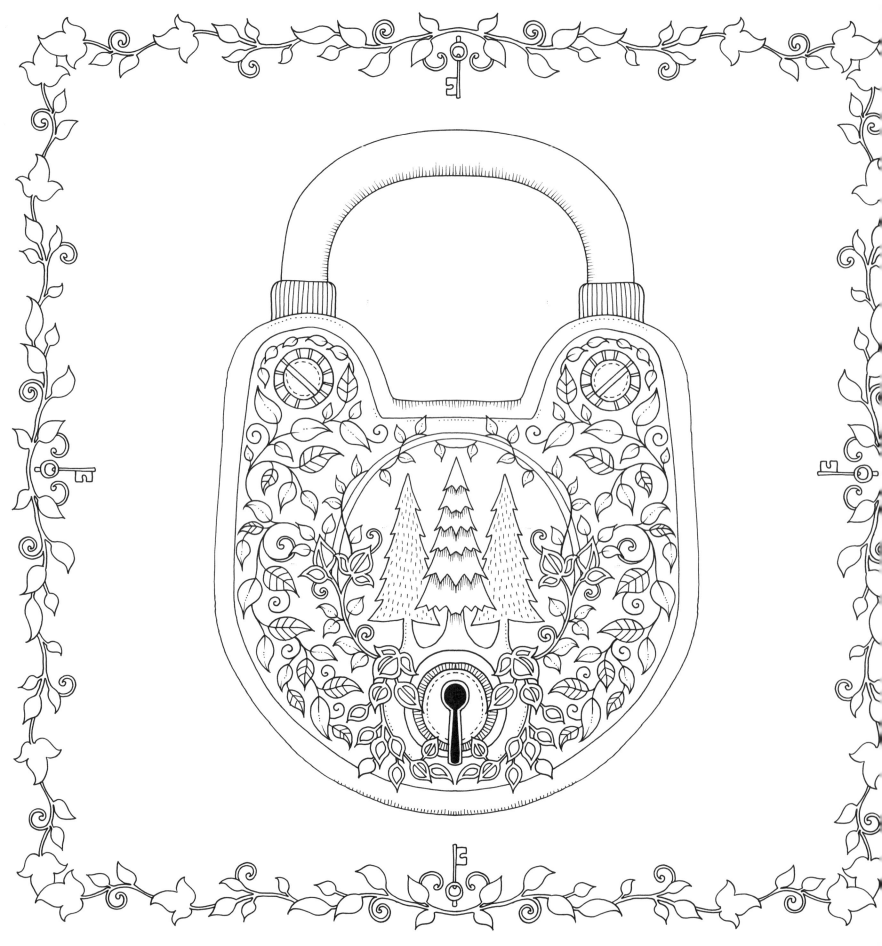

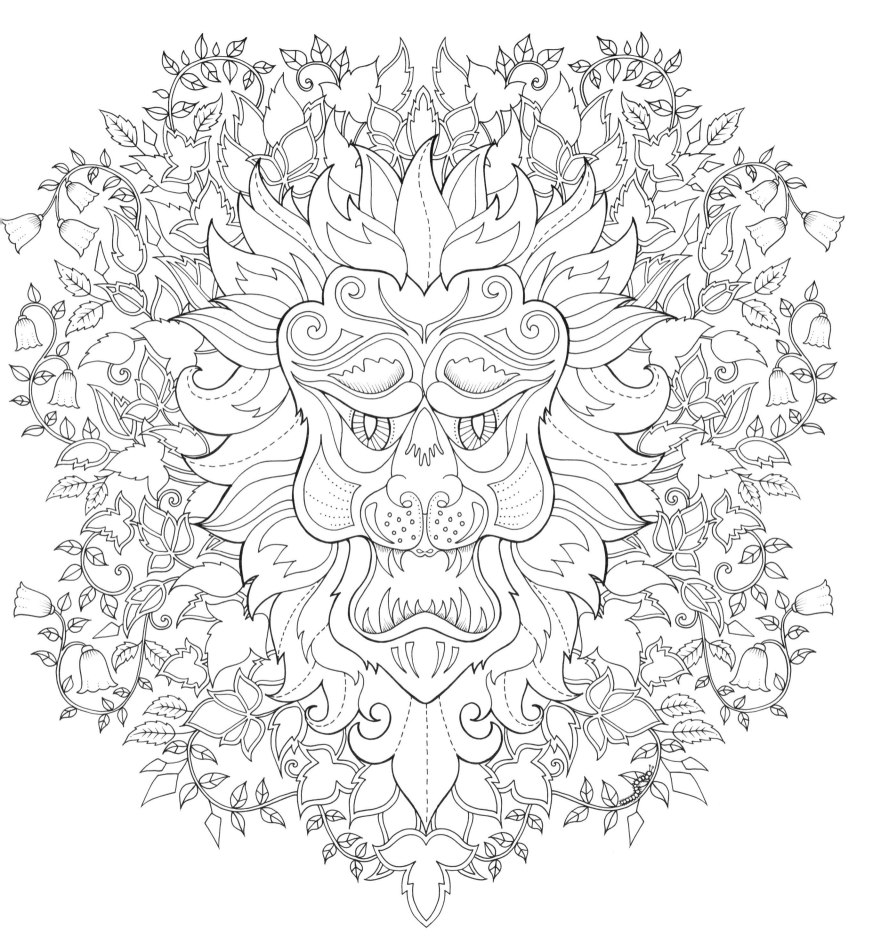

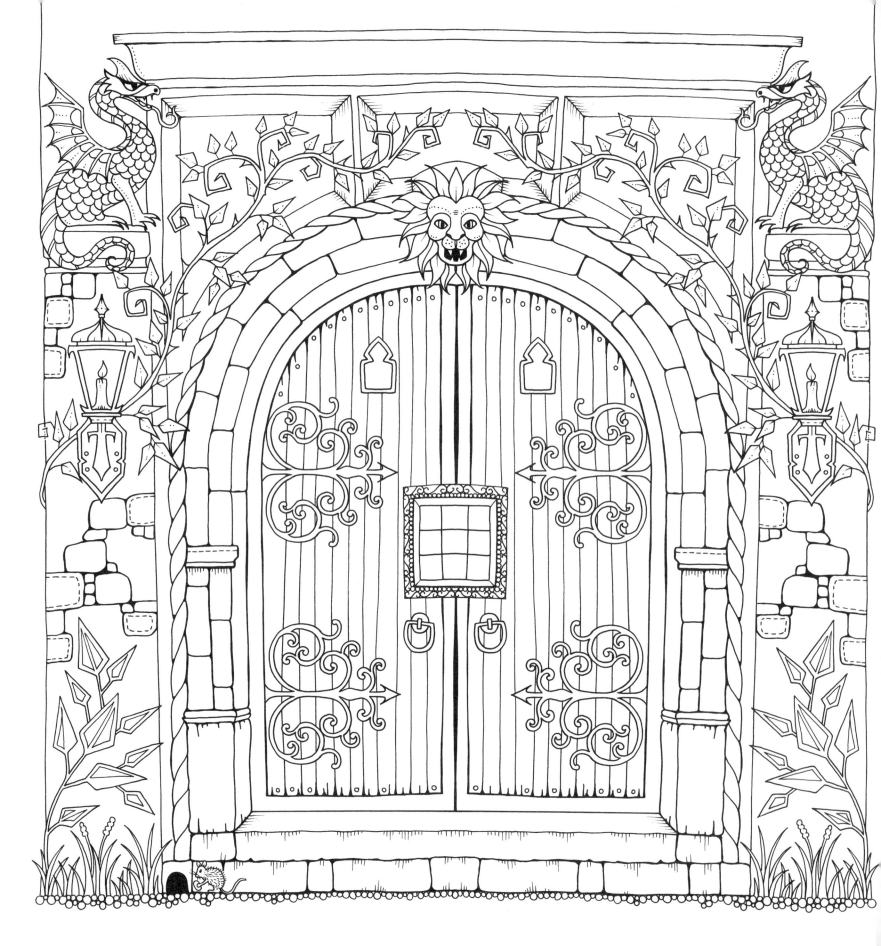

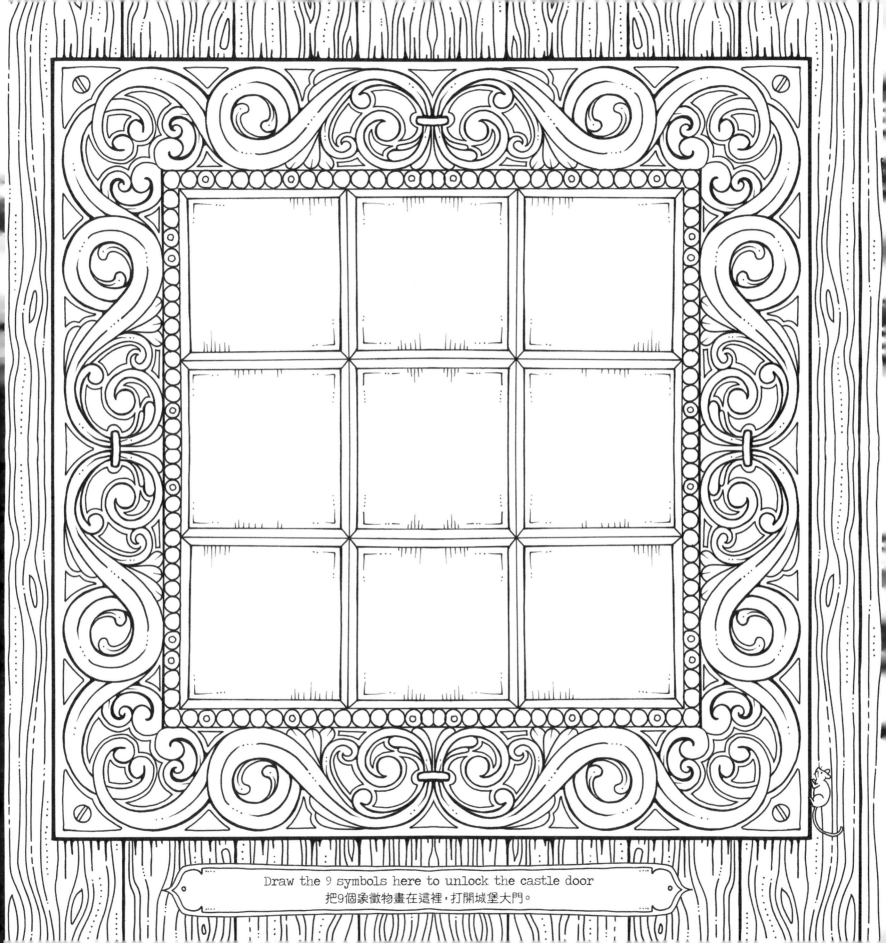

Draw the 9 symbols here to unlock the castle door
把9個象徵物畫在這裡，打開城堡大門。

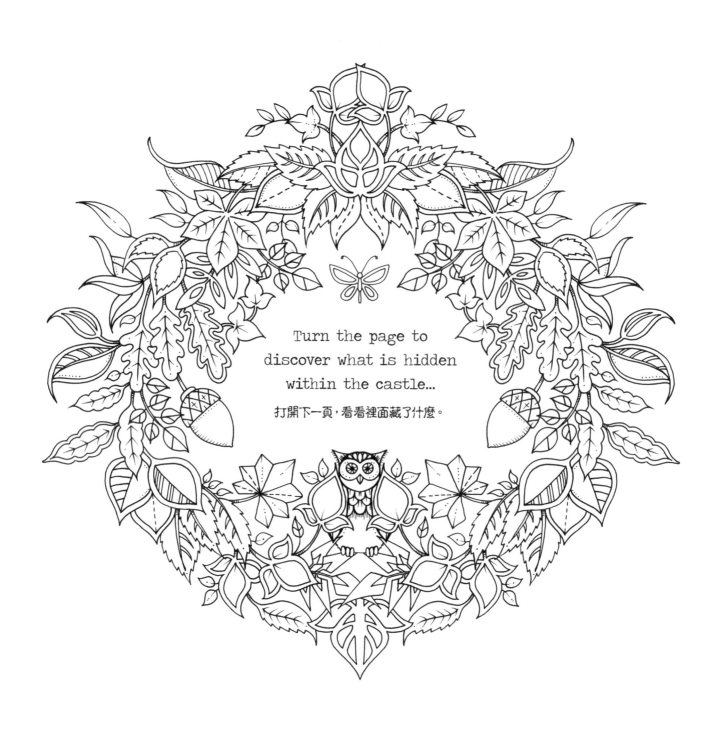

Turn the page to
discover what is hidden
within the castle...

打開下一頁，看看裡面藏了什麼。

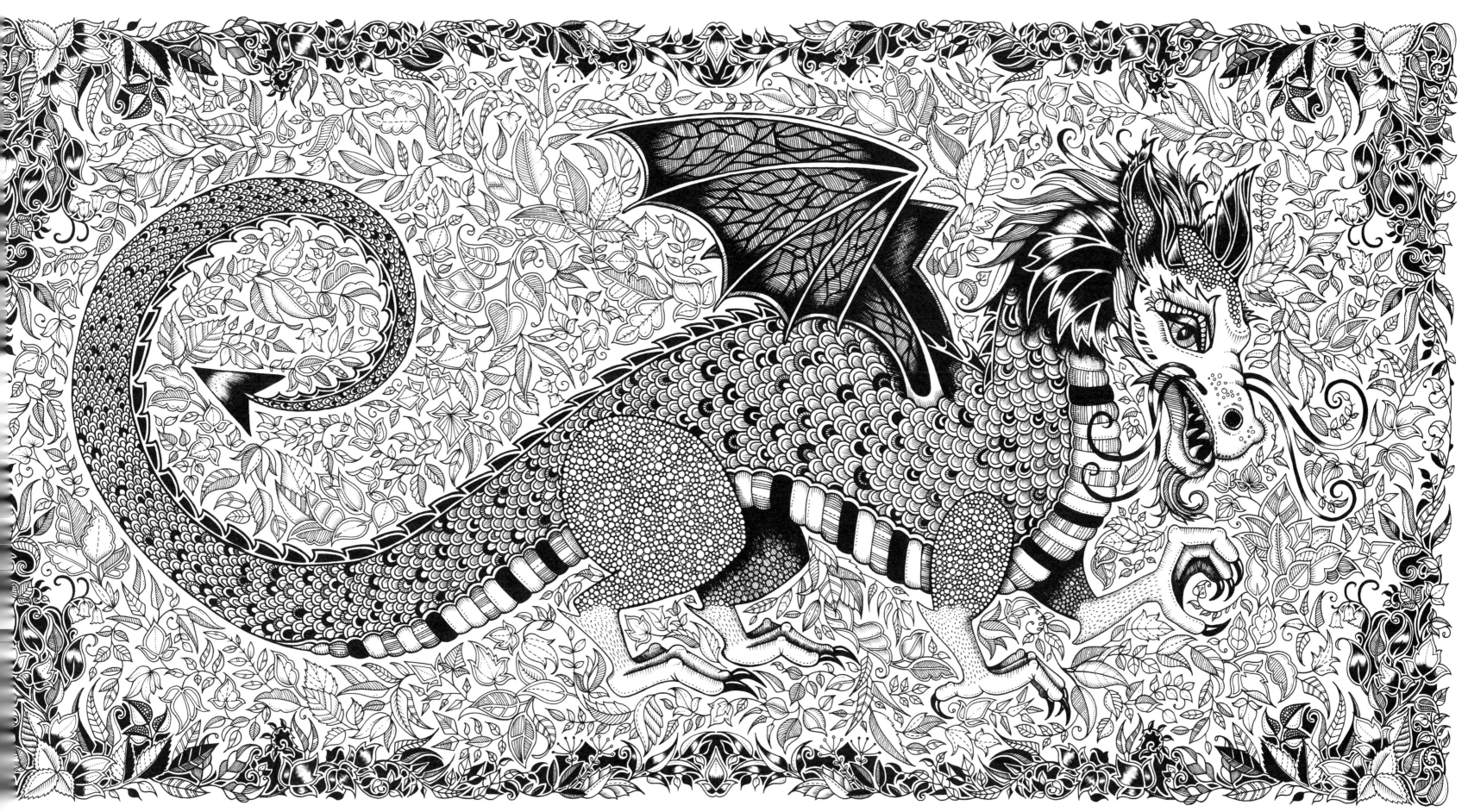

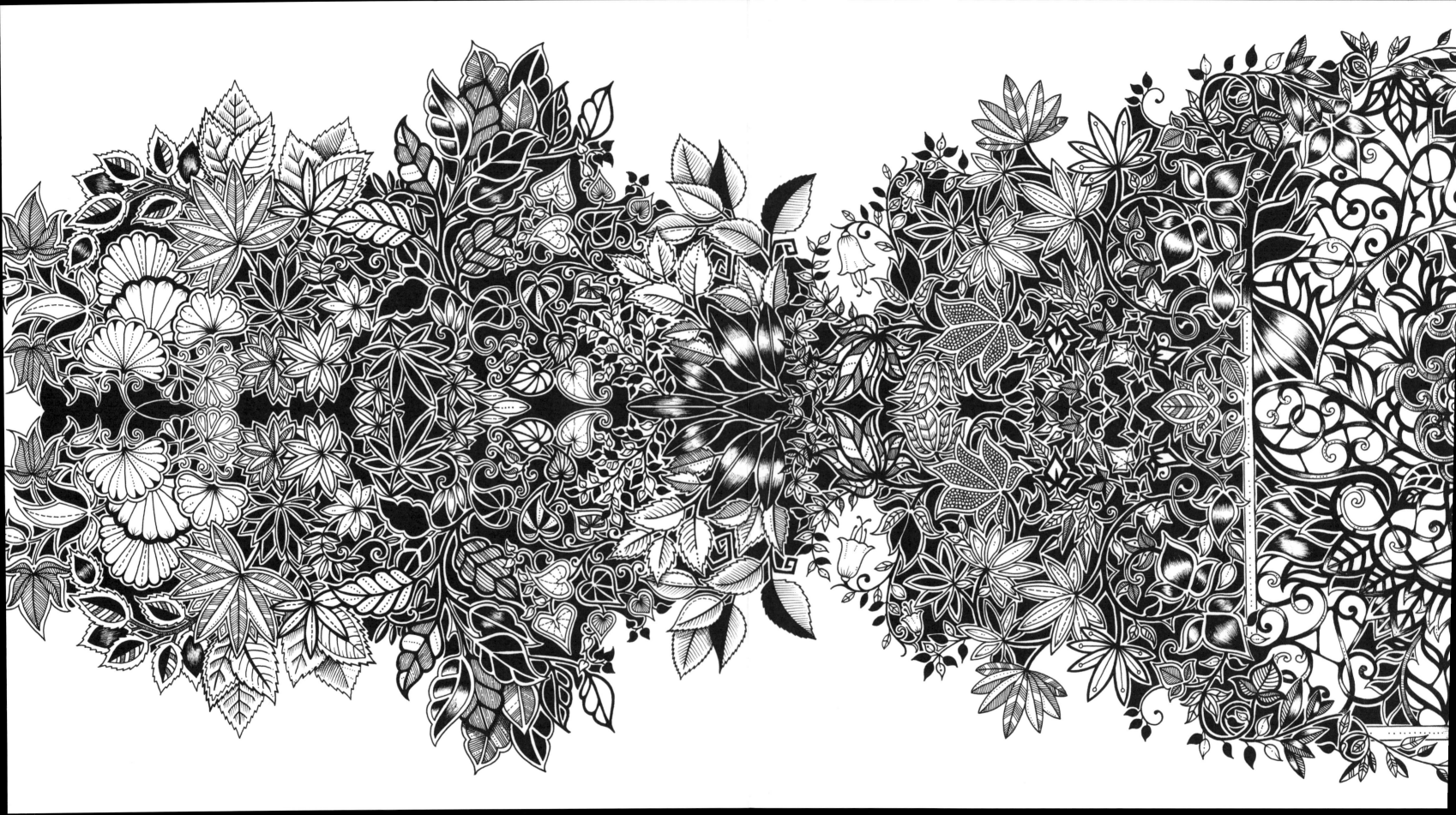

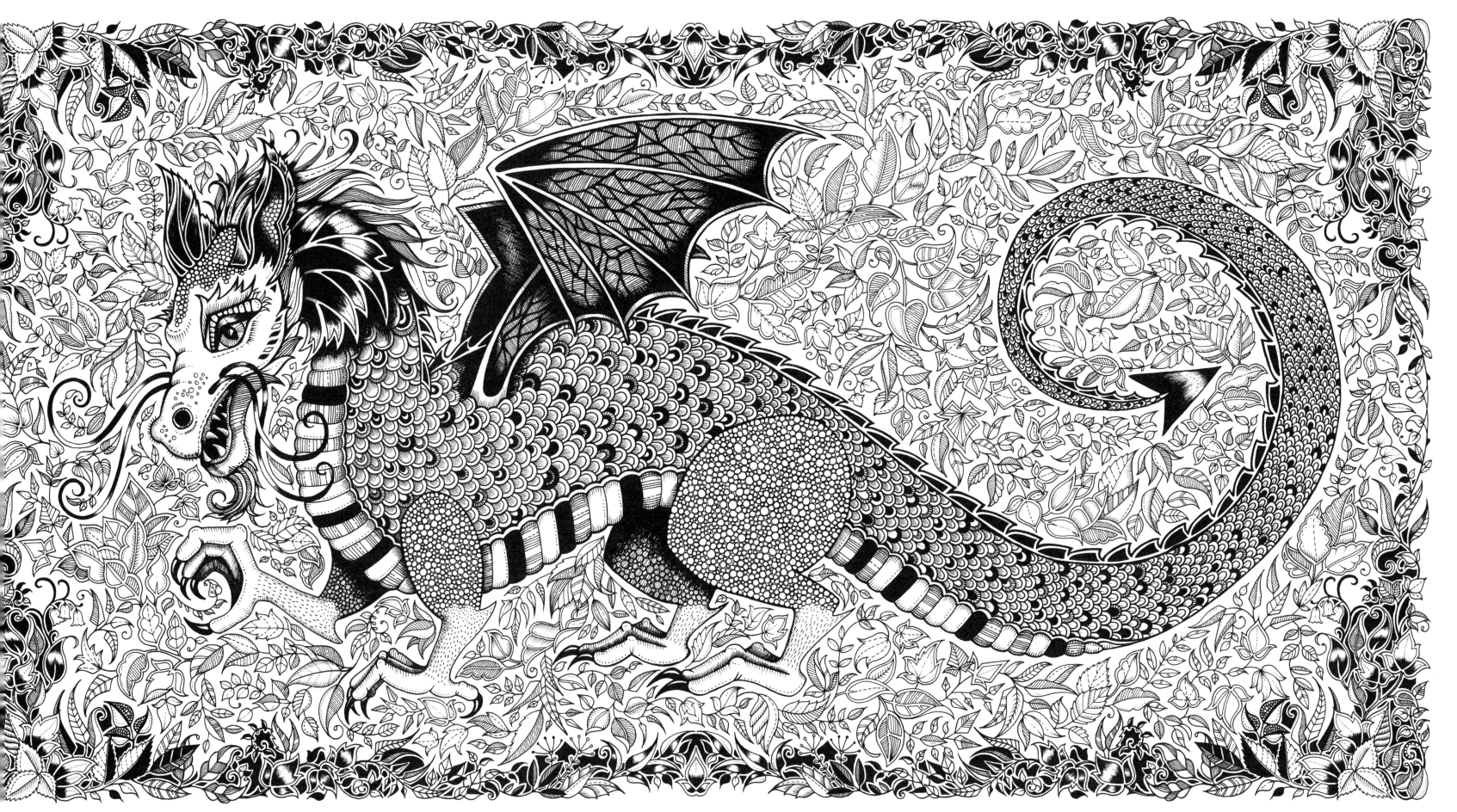

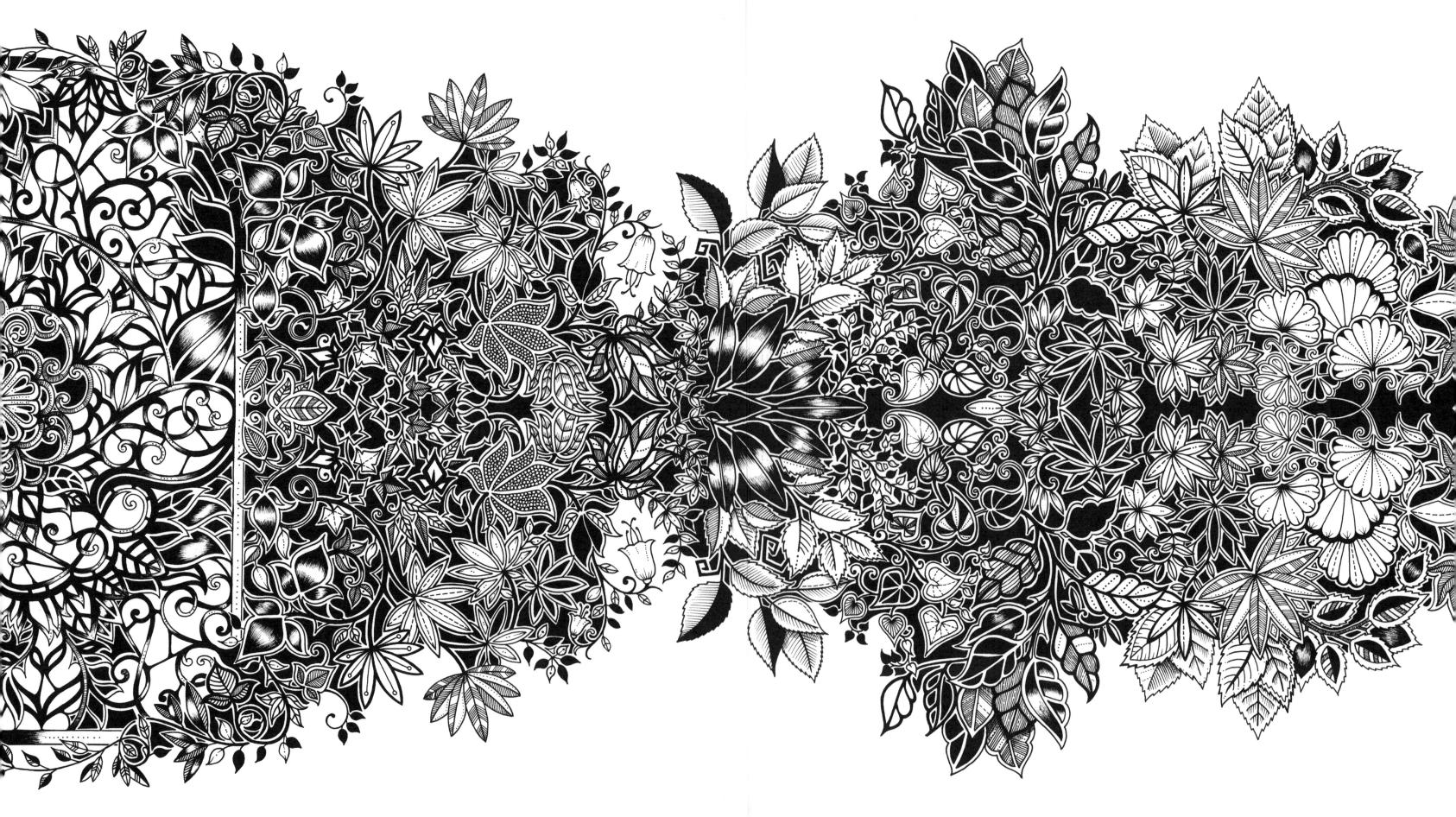

Key to the Enchanted Forest　魔法森林裡面有……

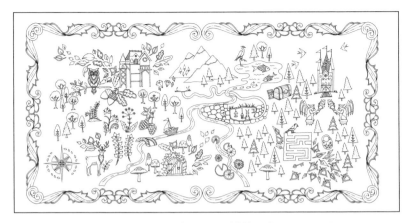

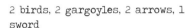

7 fish, 4 birds, 2 gargoyles, 1 deer, 1 rabbit, 1 heron, 1 owl,
1 hour glass, 1 treasure chest
7條魚、4隻鳥、2隻滴水獸、1隻鹿、1隻兔子、1隻鷺、1隻貓頭鷹、
1個沙漏、1個寶物箱

1 fox, 1 spider, 1 caterpillar

1隻狐狸、1隻蜘蛛、1條毛毛蟲

2 birds, 2 gargoyles, 2 arrows, 1
sword

2隻鳥、2隻滴水獸、2支箭、1把劍

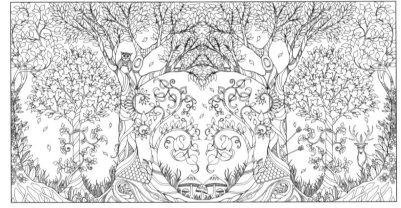

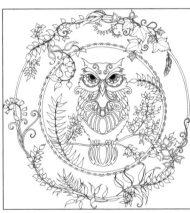

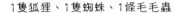

2 arrows, 1 owl, 1 deer, 1 mouse
2支箭、1隻貓頭鷹、1隻鹿、1隻老鼠

1 owl
1隻貓頭鷹

1 squirrel
1隻松鼠

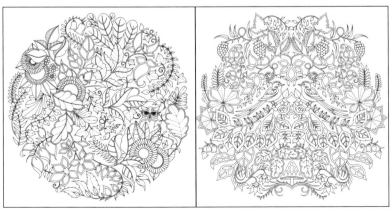

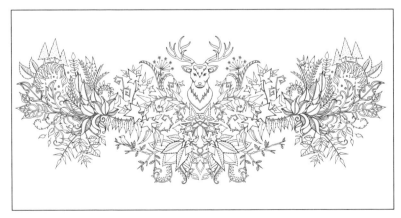

1 owl, 1 symbol
1隻貓頭鷹、1個象徵物

2 birds
2隻鳥

1 deer, 1 rabbit, 1 bird
1隻鹿、1隻兔子、1隻鳥

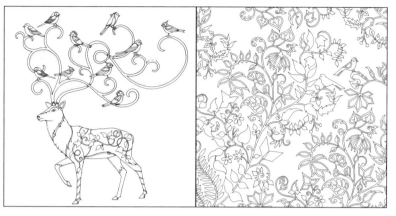

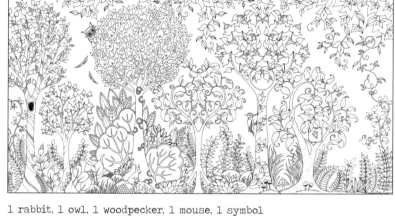

10 birds, 1 deer
10隻鳥、1隻鹿

2 birds
2隻鳥

1 rabbit, 1 owl, 1 woodpecker, 1 mouse, 1 symbol
1隻兔子、1隻貓頭鷹、1隻啄木鳥、1隻老鼠、1個象徵物

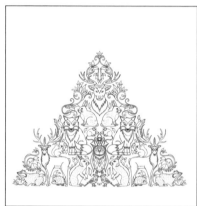

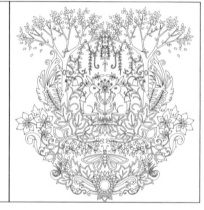

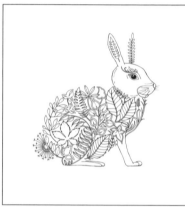

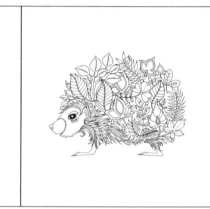

4 rabbits, 3 deer, 2 birds,
2 hedgehogs, 2 badgers, 2 mice,
2 squirrels, 2 foxes, 1 owl, 1
spider
4隻兔子、3隻鹿、2隻鳥、2隻刺
蝟、2隻獾、2隻老鼠、2隻松鼠、
2隻狐狸、1隻貓頭鷹、1隻蜘蛛

2 rabbits, 1 butterfly, 2
woodpeckers
2隻兔子、1隻蝴蝶、2隻啄木鳥

1 rabbit
1隻兔子

1 hedgehog
1隻刺蝟

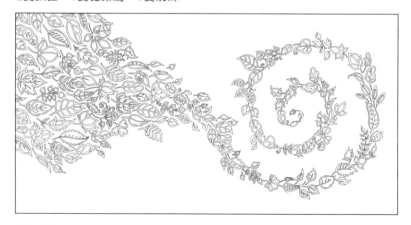

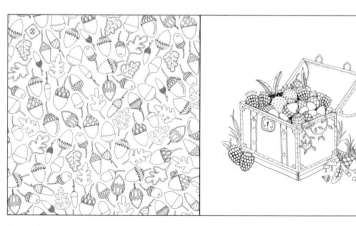

1 beetle
1隻甲蟲

1 snail, 1 symbol
1條蝸牛、1個象徵物

1 gem
1個寶物

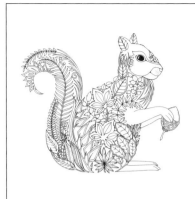
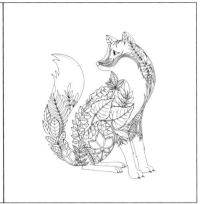

1 squirrel
1隻松鼠

1 fox
1隻狐狸

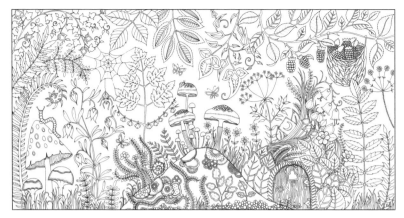

3 butterflies, 1 spider, 1 caterpillar, 1 ladybird, 1 snail, 1 symbol
3隻蝴蝶、1隻蜘蛛、1條毛毛蟲、1隻瓢蟲、1條蝸牛、1個象徵物

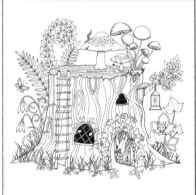
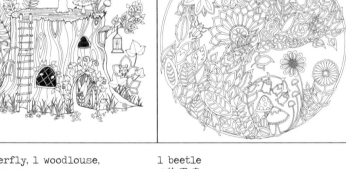

1 butterfly, 1 woodlouse,
1 ladybird, 1 caterpillar
1隻蝴蝶、1隻潮蟲、
1隻瓢蟲、1條毛毛蟲

1 beetle
1隻甲蟲

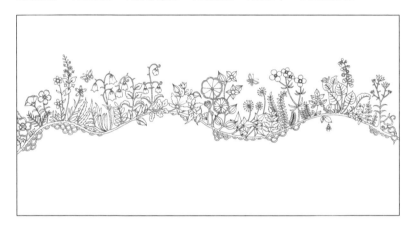

2 butterflies, 1 spider, 1 snail
2隻蝴蝶、1隻蜘蛛、1條蝸牛

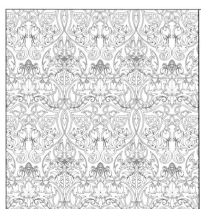
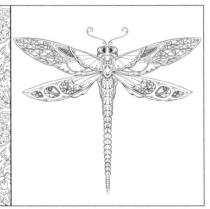

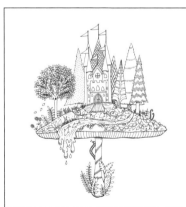
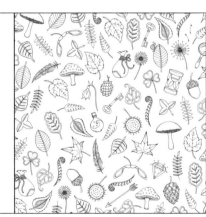

4 butterflies
4隻蝴蝶

1 dragonfly
1隻蜻蜓

2 fish, 1 caterpillar, 1 rabbit
2條魚、1條毛毛蟲、1隻兔子

2 keys, 1 magic flask, 1 magnifying
glass, 1 gem, 1 snail, 1 hourglass,
1 arrow, 2 pouches of magic beans
2把鑰匙、1個魔法瓶子、1個放
大鏡、1個寶石、1條蝸牛、1個沙
漏、1支箭、2袋魔豆

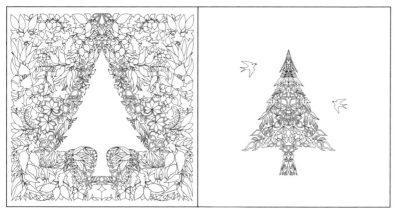

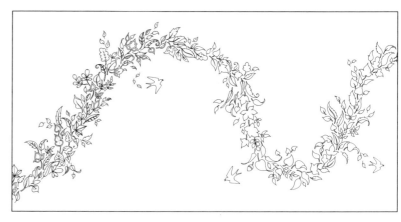

2 birds
2隻鳥

3 birds
3隻鳥

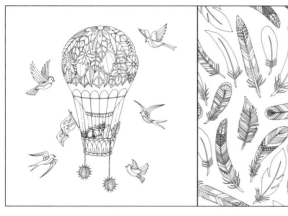

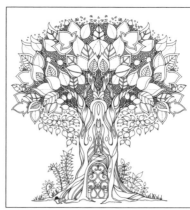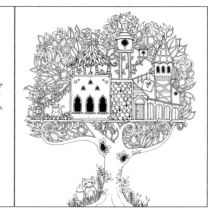

5 birds
5隻鳥

1 butterfly
1隻蝴蝶

1 mouse
1隻老鼠

1 fox, 1 cat, 1 symbol
1隻狐狸、1隻貓、1個象徵物

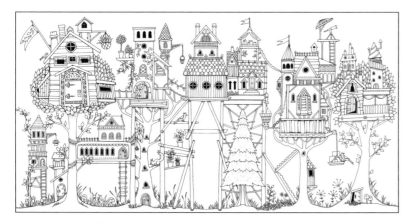

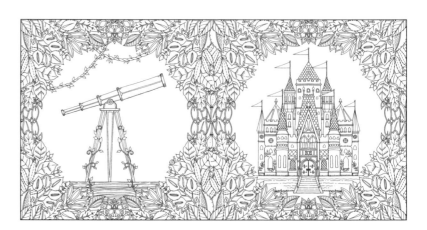

3 birds, 1 rabbit, 1 squirrel, 1 spider
3隻鳥、1隻兔子、1隻松鼠、1隻蜘蛛

1 snail
1條蝸牛

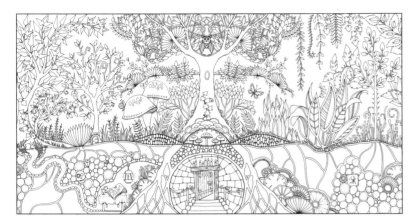

1 rabbit, 1 snail, 1 owl, 1 butterfly, 1 symbol
1隻兔子、1條蝸牛、1隻貓頭鷹、1 隻蝴蝶、1個象徵物

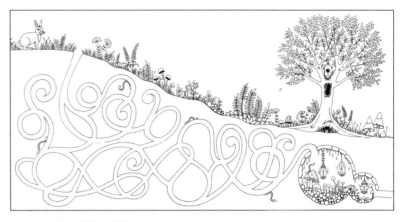

5 worms, 2 rabbits, 1 key
5條蟲、2隻兔子、1把鑰匙

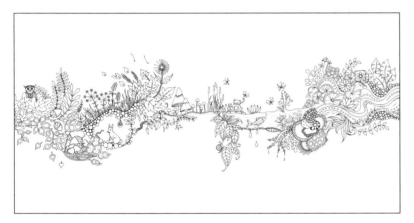

4 dragonflies, 2 fish, 1 owl, 1 rabbit, 1 worm, 1 spider, 1 caterpillar, 1 snail, 1 frog, 1 lost penguin, 1 symbol

4隻蜻蜓、2條魚、1隻貓頭鷹、1隻兔子、1條蟲、1隻蜘蛛、1條毛毛蟲、1條蝸牛、1隻狐狸、1隻迷路的企鵝、1個象徵物

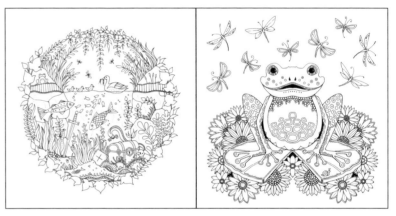

12 fish, 3 ducklings, 3 dragonflies, 1 eel, 1 snail, 1 frog, 1 duck, 1 key, 1 sword, 1 treasure chest, 1 symbol

12條魚、3隻小鴨、3隻蜻蜓、1條鰻魚、1隻蝸牛、1隻青蛙、1隻鴨子、1把鑰匙、1把劍、1個寶物箱、1個象徵物

9 dragonflies, 1 frog, 1 snail,
9隻蜻蜓、1隻青蛙、1條蝸牛

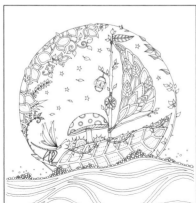

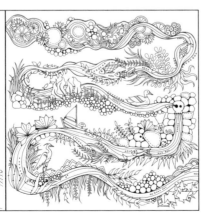

1 dragonfly
1隻蜻蜓

13 fish, 1 heron, 1 snail, 1 duck, 1 frog
13條魚、1隻鷺、1條蝸牛、1隻鴨子、1隻狐狸

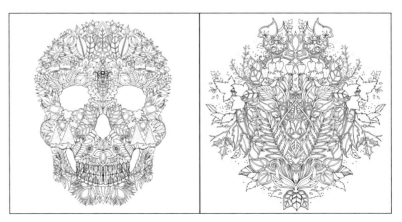

1 spider
1隻蜘蛛

2 snails, 1 butterfly
2條蝸牛、1隻蝴蝶

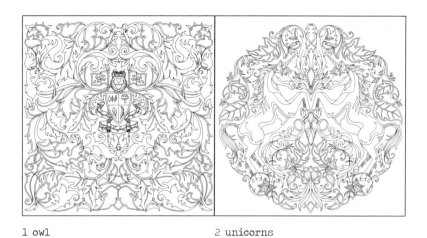

1 owl
1隻貓頭鷹

2 unicorns
2隻獨角獸

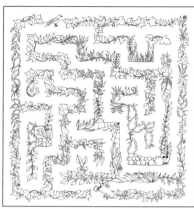

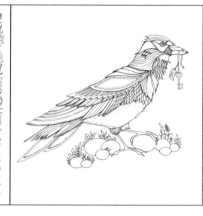

1 spider, 1 bird, 1 key, 1 symbol
1隻蜘蛛、1隻鳥、1把鑰匙、
1個象徵物

1 bird, 1 snail, 1 key
1隻鳥、1條蝸牛、1把鑰匙

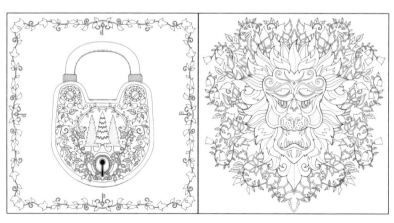

8 gargoyles, 1 raccoon, 1 woodpecker, 1 bird, 1 key
8隻滴水獸、1隻浣熊、1隻啄木鳥、1隻鳥、1把鑰匙

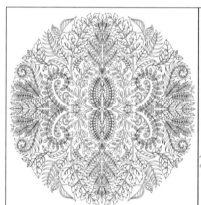

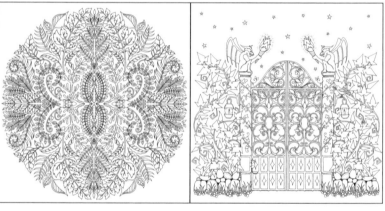

2 ladybirds
2隻瓢蟲

2 gargoyles, 1 bird, 1 spider,
1 mouse, 1 key
2隻滴水獸、1隻鳥、1隻蜘蛛、
1隻老鼠、1把鑰匙

4 keys
4把鑰匙

1 caterpillar
1條毛毛蟲

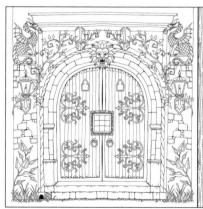

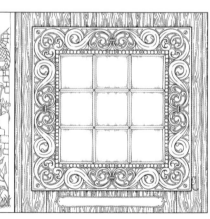

2 gargoyles, 1 mouse
2隻滴水獸、1隻老鼠

1 mouse
1隻老鼠